墨点集经典碑帖系列

集字临创

颜真卿勤礼碑

墨点字帖◎编写

长江出版传媒
Changjiang Publishing & Media

湖北美术出版社
Hubei Fine Arts Publishing House

寄读者

　　临习碑帖是学习书法的必由之路，而对经典碑帖临摹到一定程度，明其运笔、结字等法理后，就应逐渐走向应用和创作了。初入创作阶段不应急于创新，米芾云："人谓吾书为集古字，盖取诸长处，总而成之。"可见集字创作是达到自由创作不可或缺的一环。因此，我们编辑出版这套《墨点集经典碑帖系列》丛书，旨在为广大书法爱好者架起一座从书法临摹到自由创作的桥梁。

　　本套集字丛书以古代经典碑帖为本，精选原碑帖中最具代表性的字，集成语、诗词、名句、对联等内容，组成不同形式的完整书法作品。对原碑帖中漫损不清及无法集选的范字，进行电脑技术还原，使其具有原碑的神韵，并与其它集字和谐统一，从而便于读者临摹学习。

　　集字创作既易于上手，又可以保证作品风格的统一，对习书者逐步走向自由创作可谓事半功倍，希望本套丛书能成为广大书法爱好者的良师益友。限于编者水平，书中难免有不足之处，欢迎广大读者提出宝贵意见，以便改进。

目　录

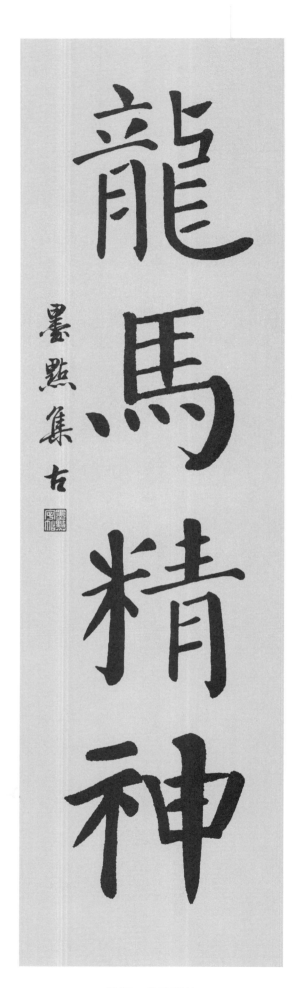

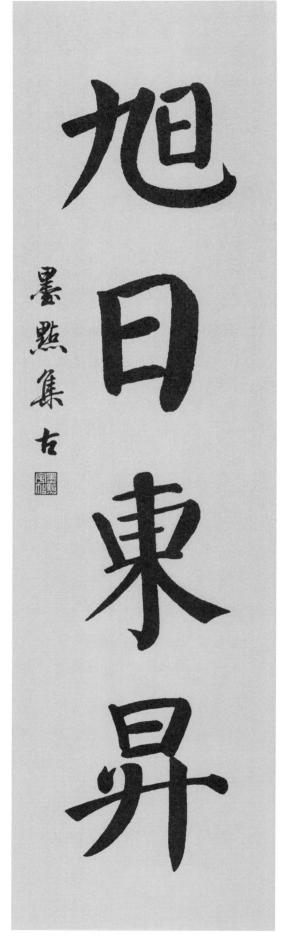

条幅：龙马精神　　　　　　　　　　条幅：旭日东升

1

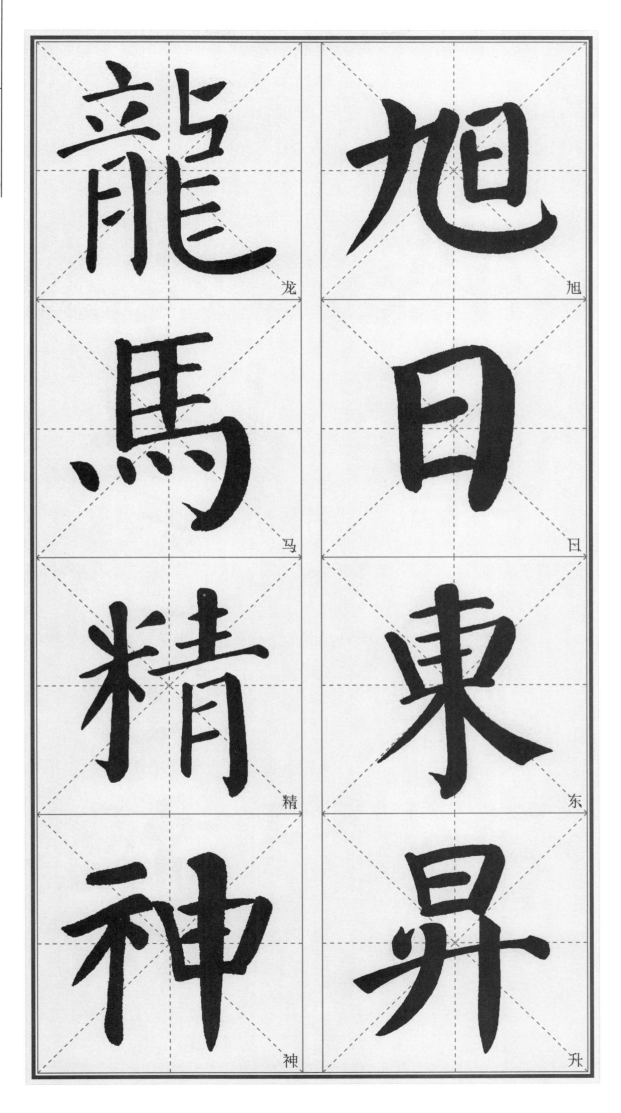

龙

旭

马

日

精

东

神

升

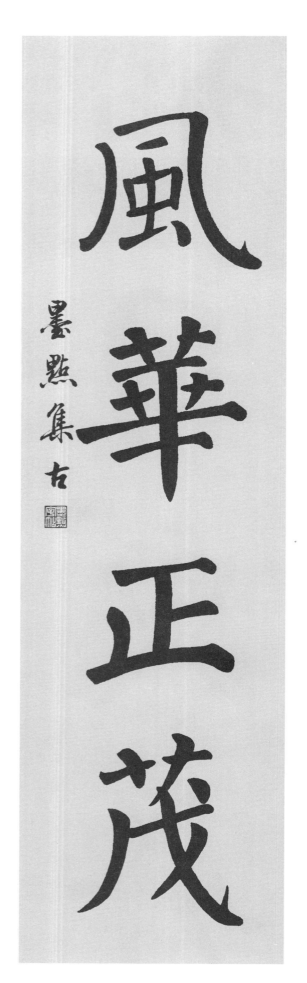

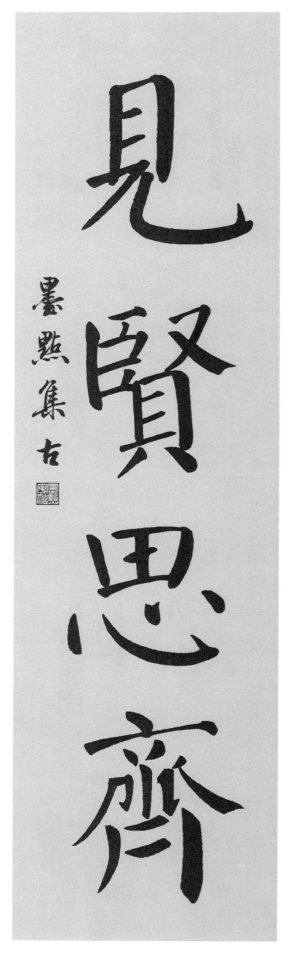

条幅：风华正茂 条幅：见贤思齐

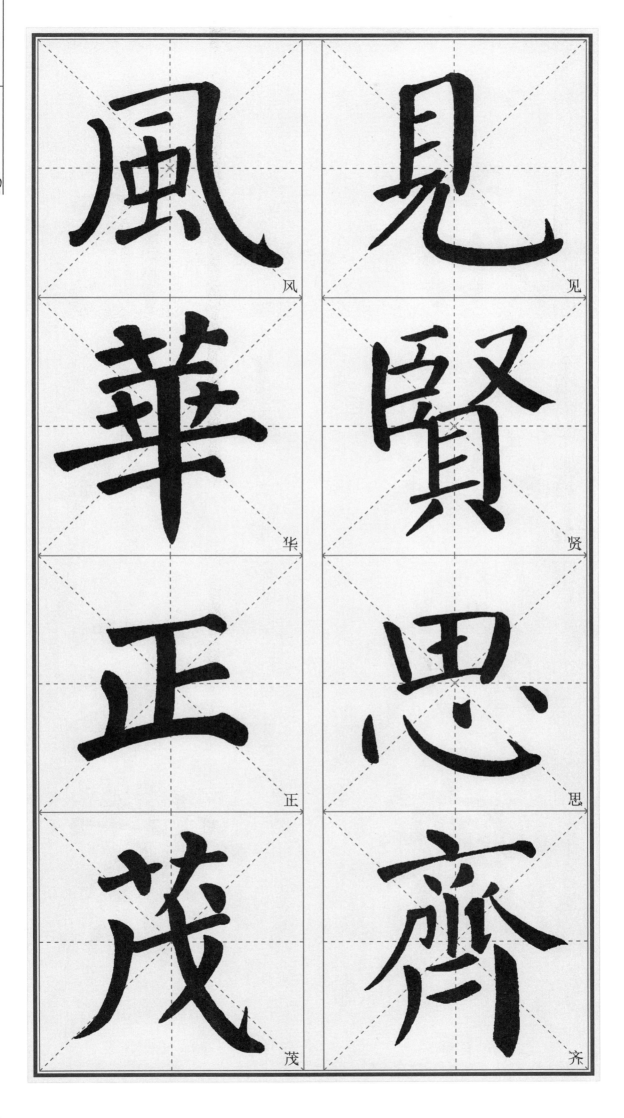

风 见
华 贤
正 思
茂 齐

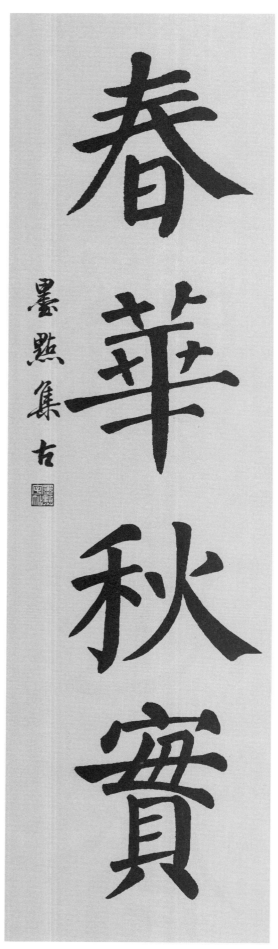

条幅：春华秋实

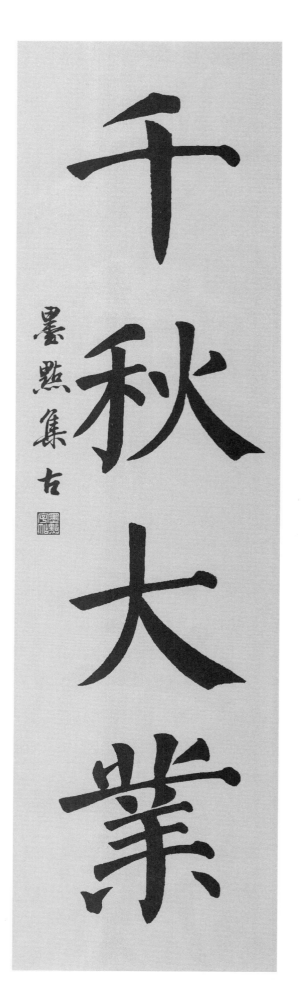

条幅：千秋大业

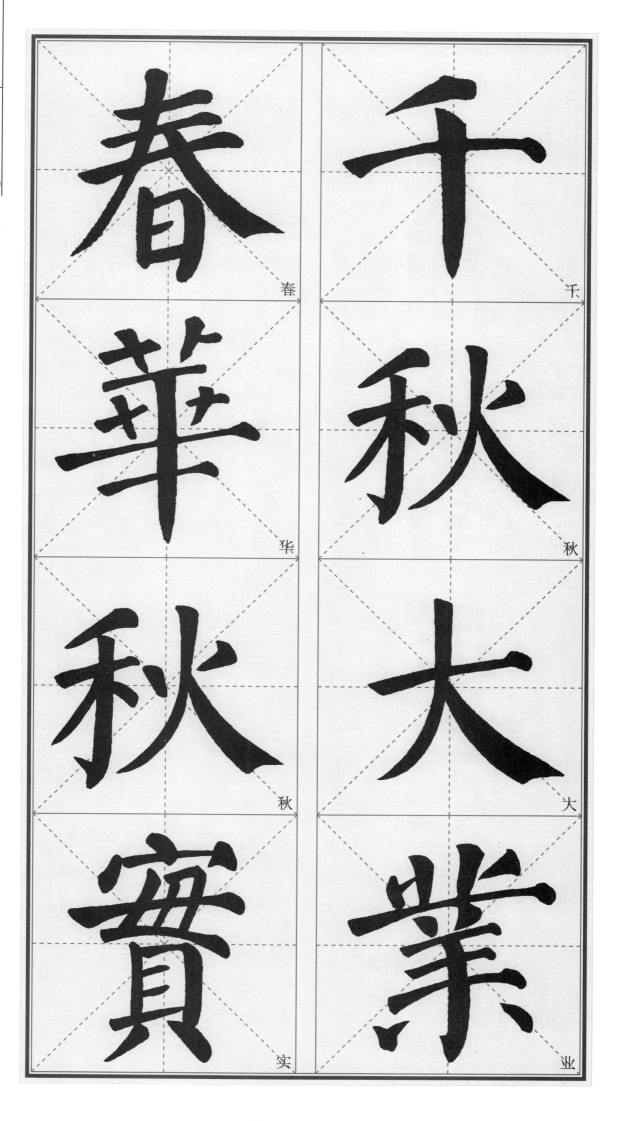

春 华 秋 实

千 秋 大 业

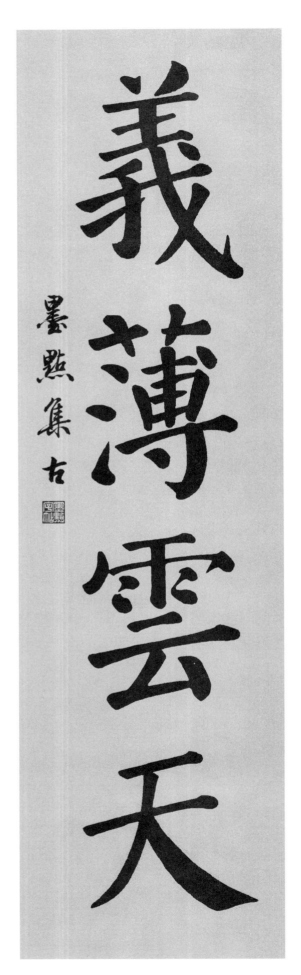

条幅：义薄云天

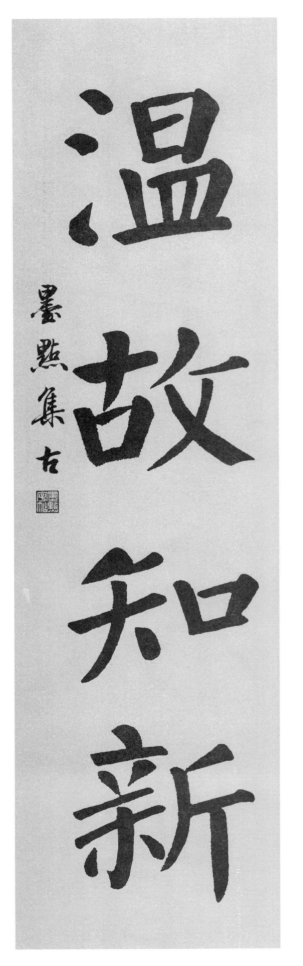

条幅：温故知新

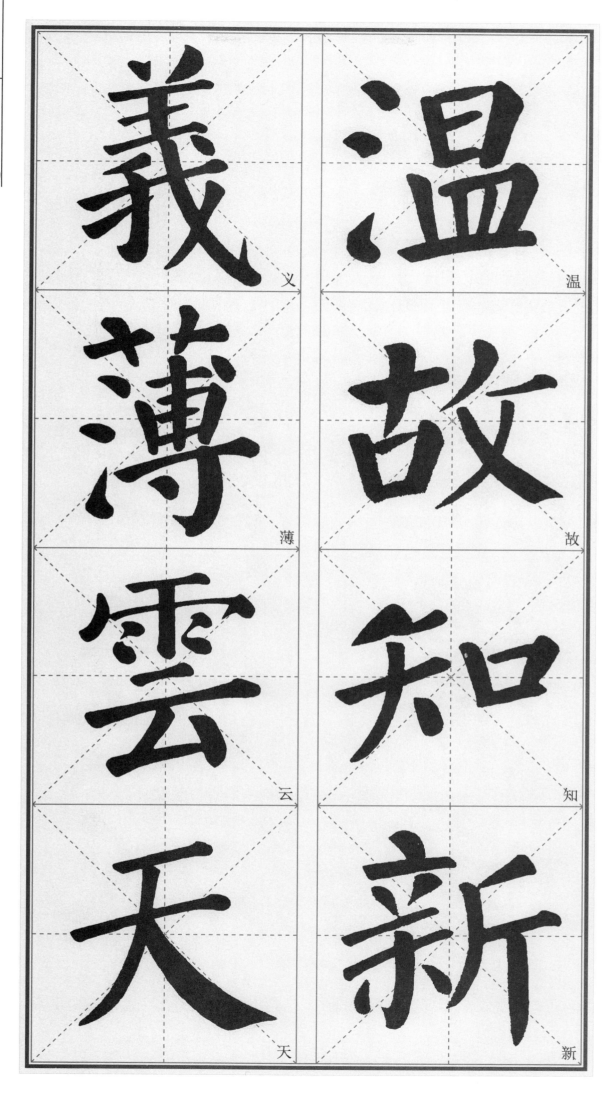

義

温

薄

故

雲

知

天

新

义　薄　云　天

温　故　知　新

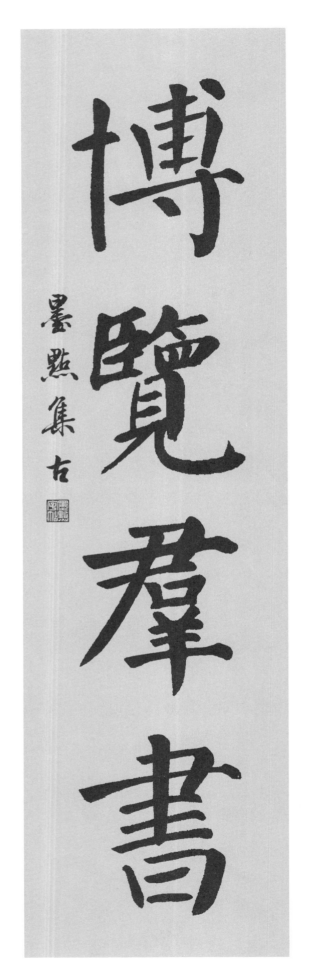

条幅：博览群书

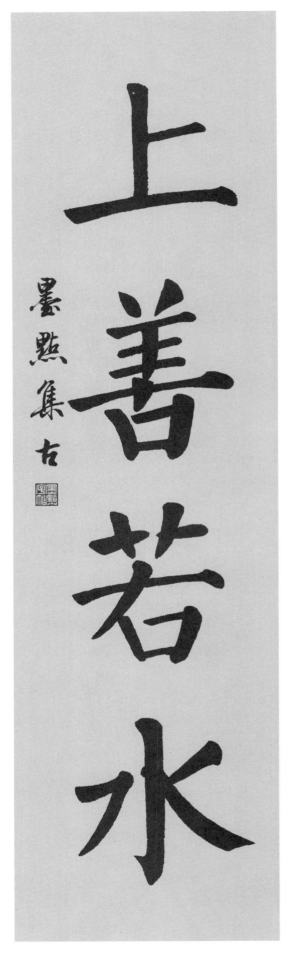

条幅：上善若水

9

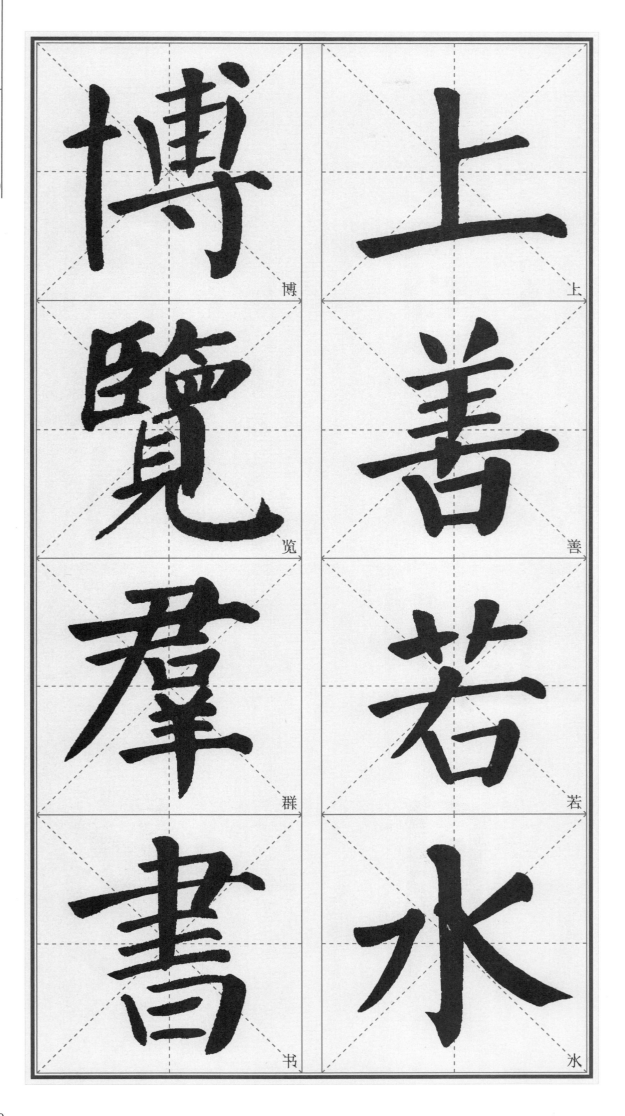

博　上
览　善
群　若
书　水

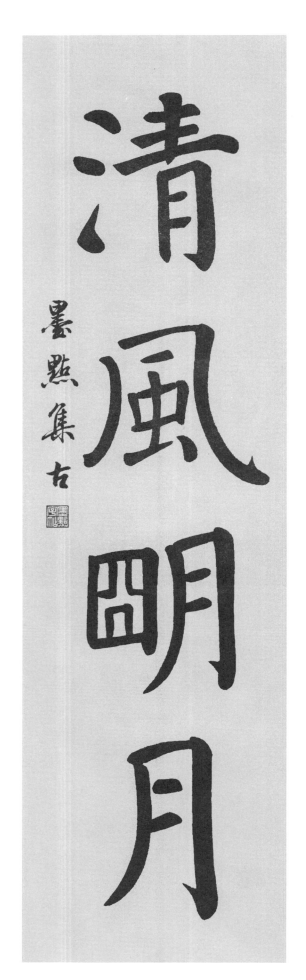

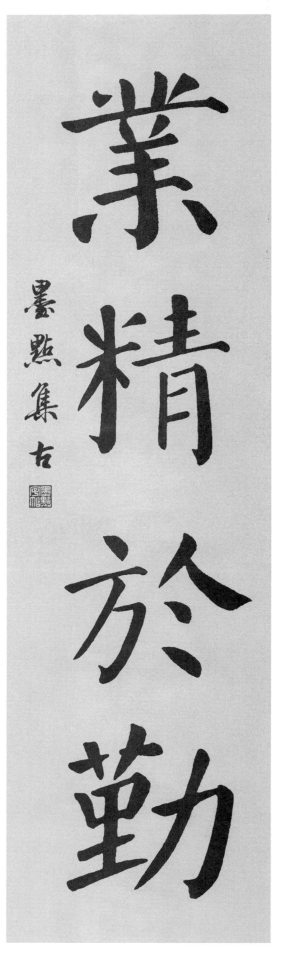

条幅：清风明月　　　　　　　　　　　条幅：业精于勤

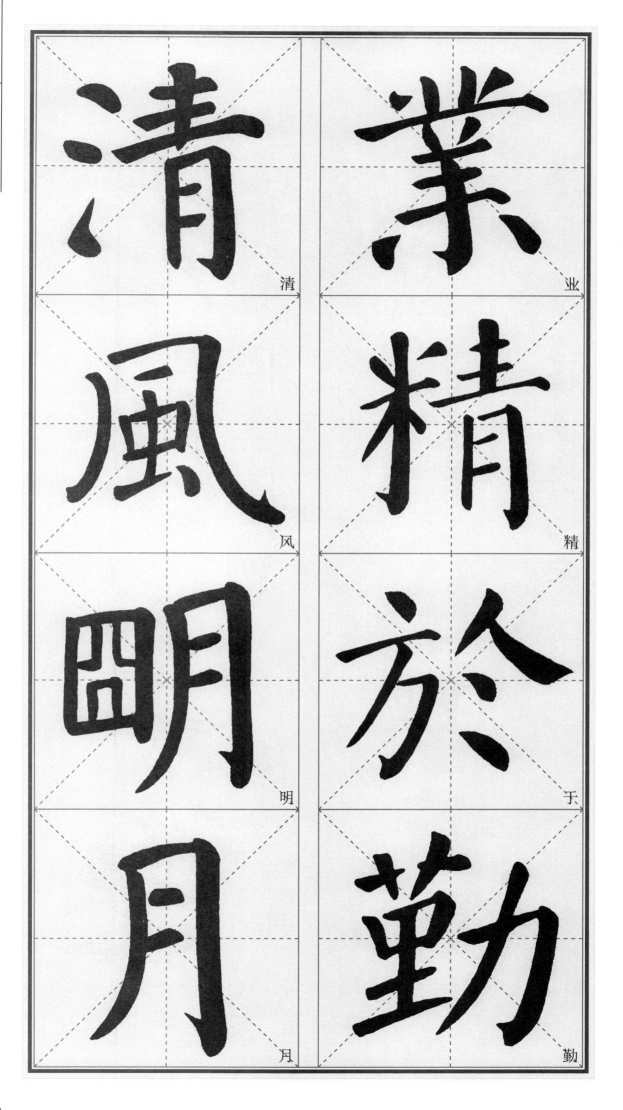

清　业
风　精
明　于
月　勤

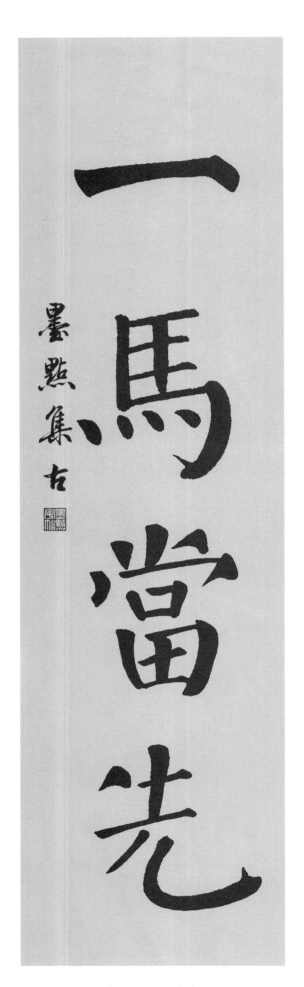

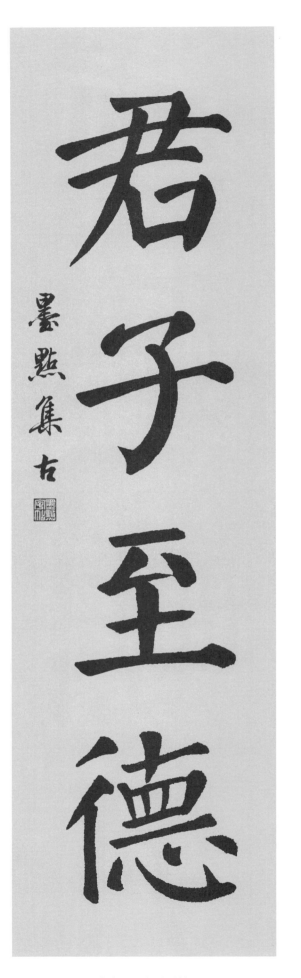

条幅：一马当先

条幅：君子至德

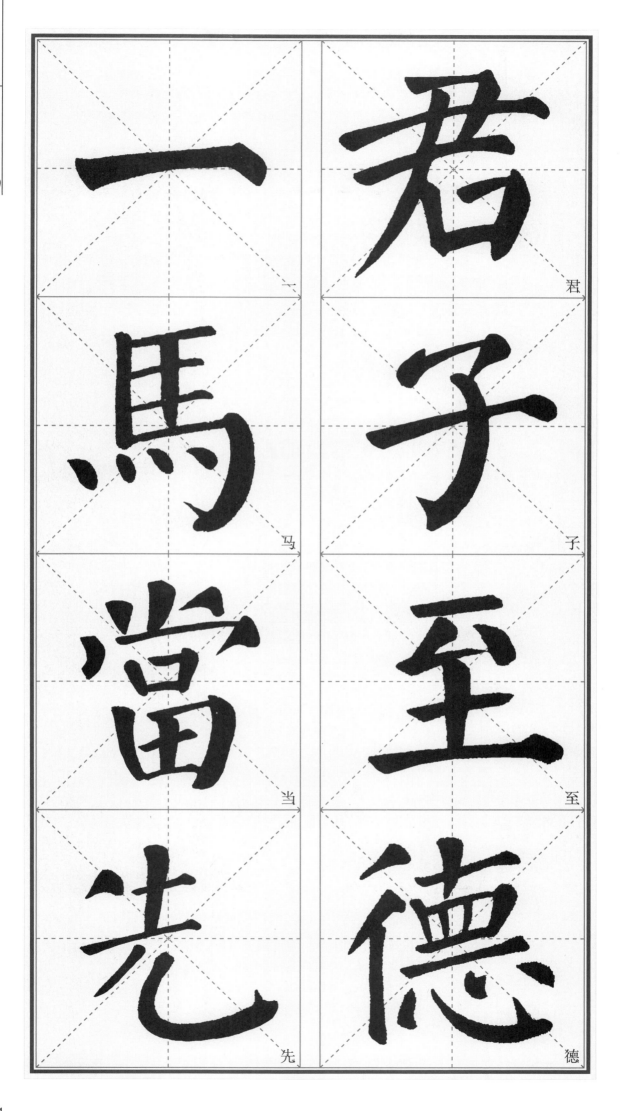

一 马 当 先

君 子 至 德

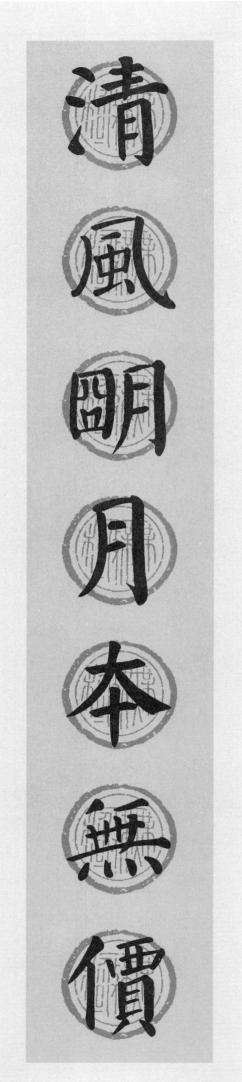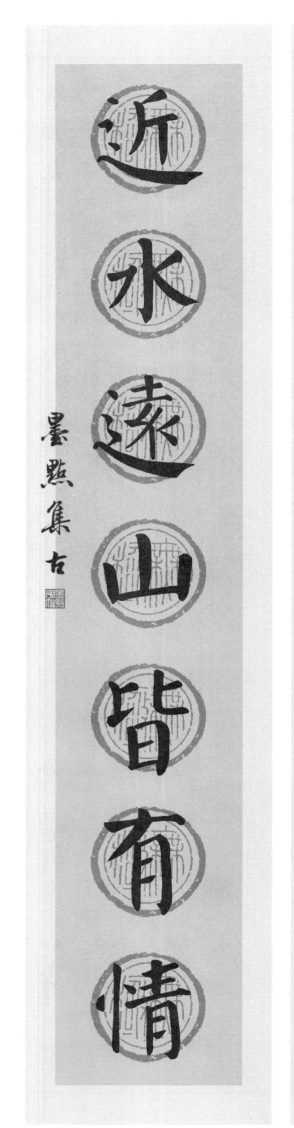

对联：清风明月本无价
　　近水远山皆有情

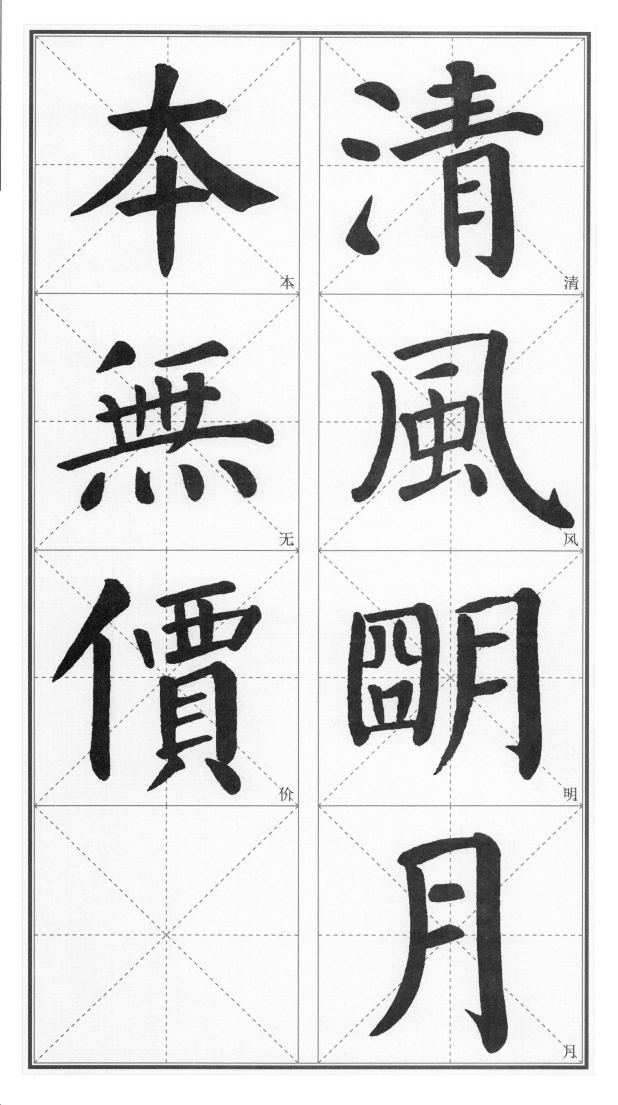

本无价

清风明月

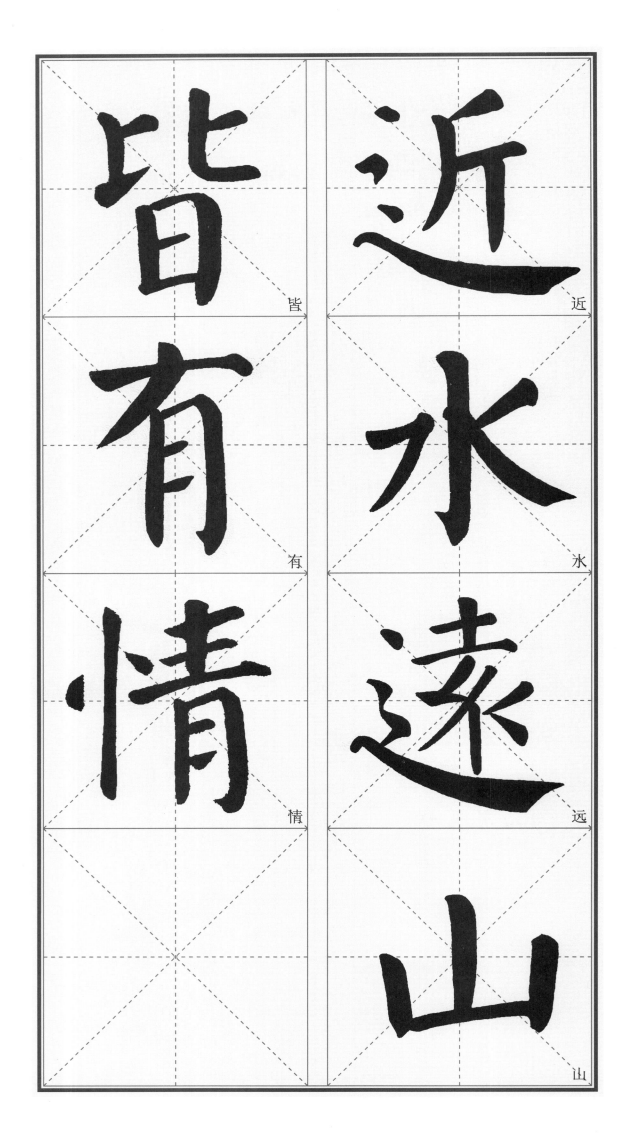

皆　近

有　水

情　遠

　　山

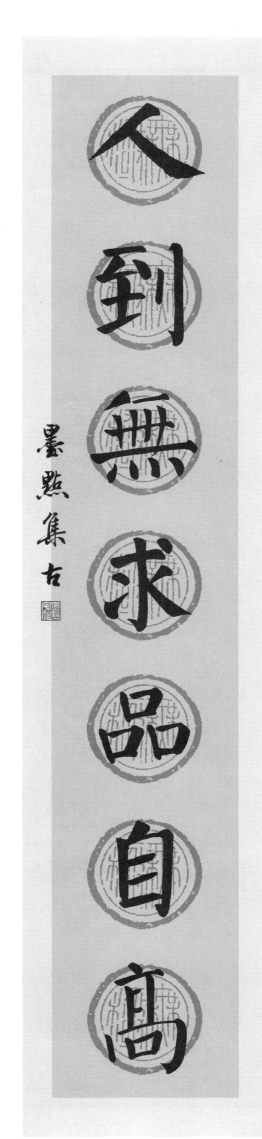

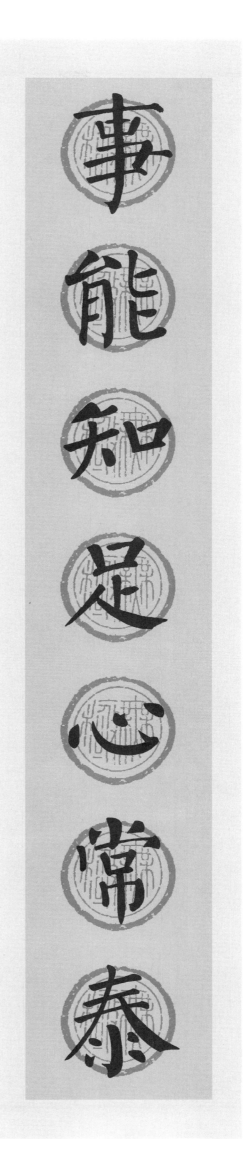

对联：事能知足心常泰　人到无求品自高

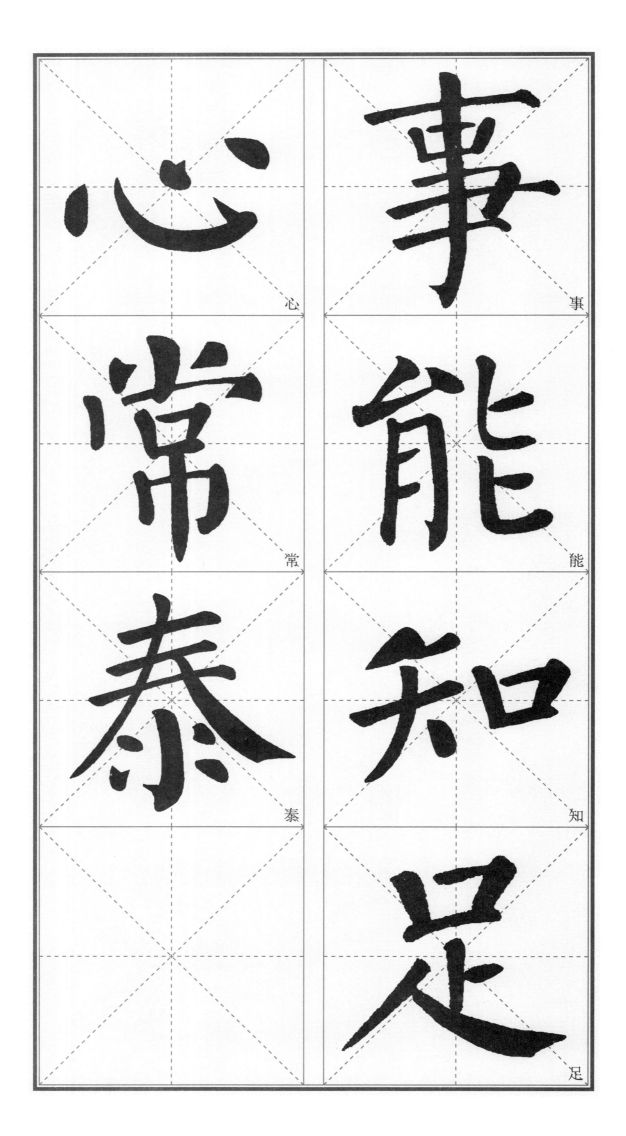

心

常

泰

事

能

知

足

19

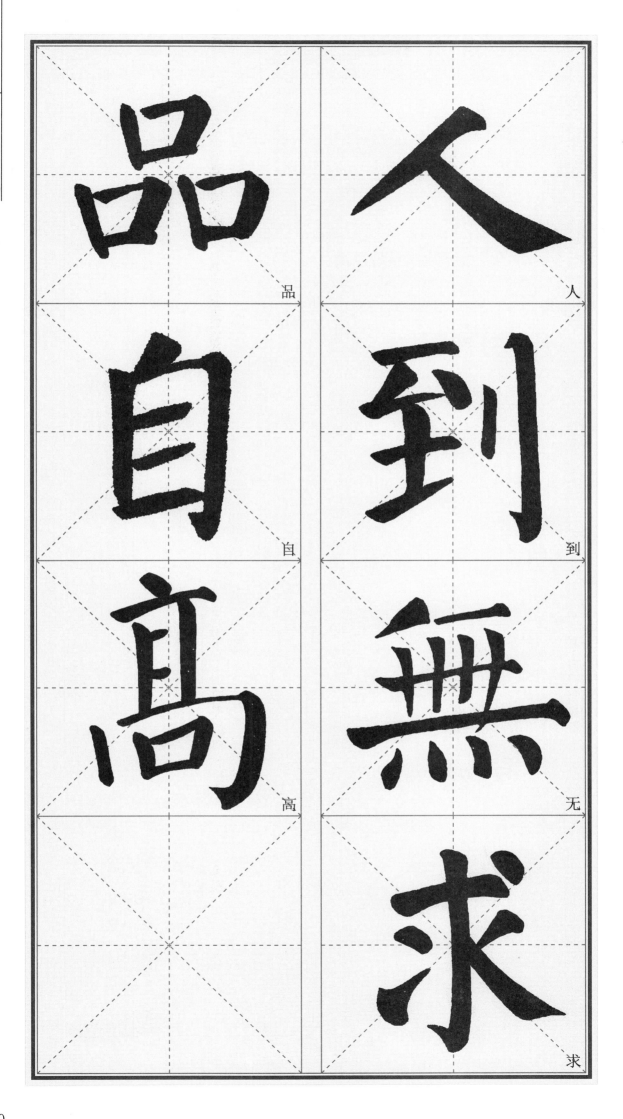

品

人

自

到

高

无

求

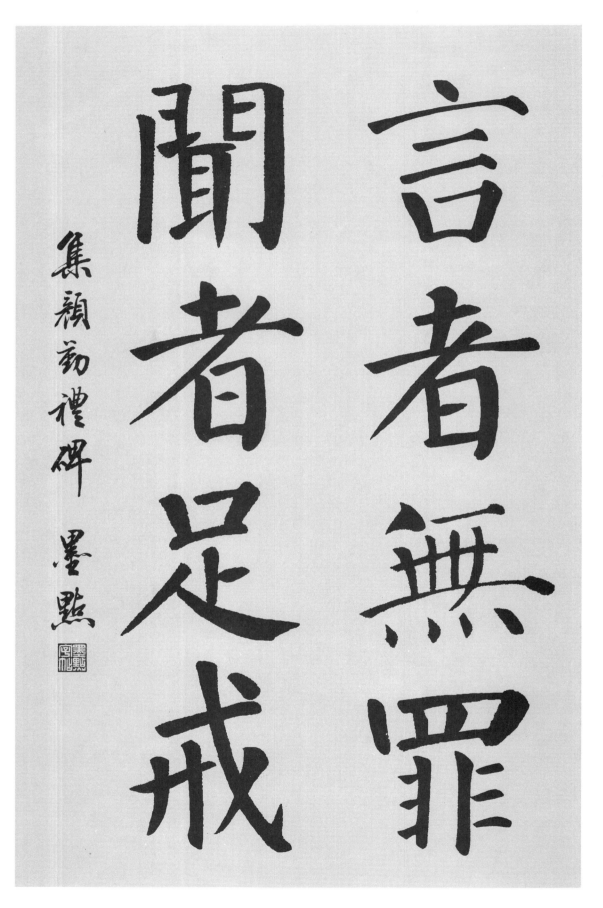

言者無罪　聞者足戒

集顏勤禮碑　墨點

中堂：言者无罪　闻者足戒

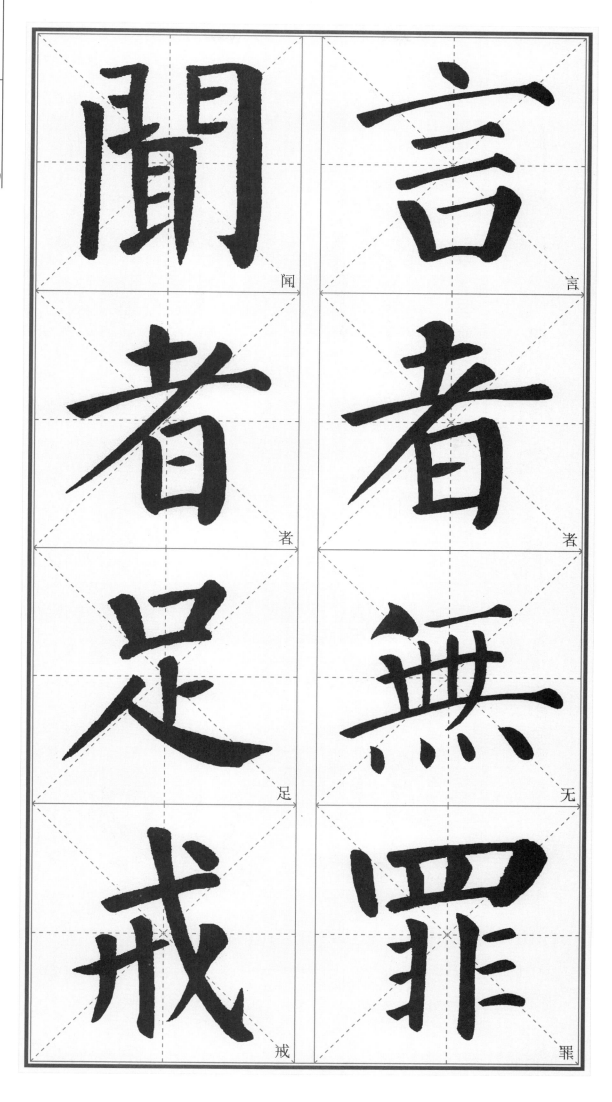

闻

言

者

者

是

无

足

罪

戒

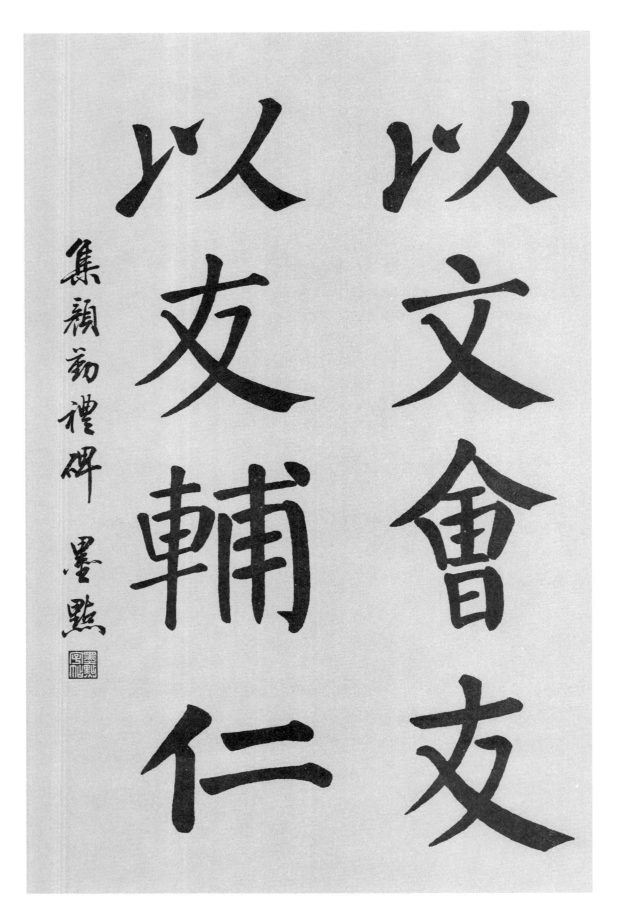

集顏勤禮碑　墨點

中堂：以文会友　以友辅仁

23

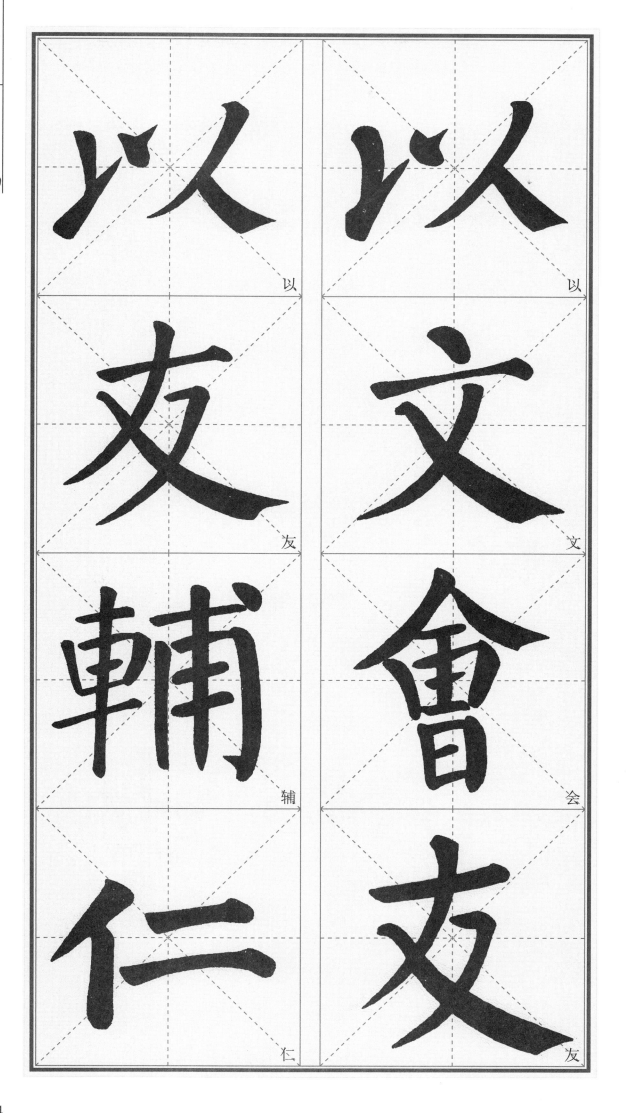

以

以

友

文

辅

会

仁

友

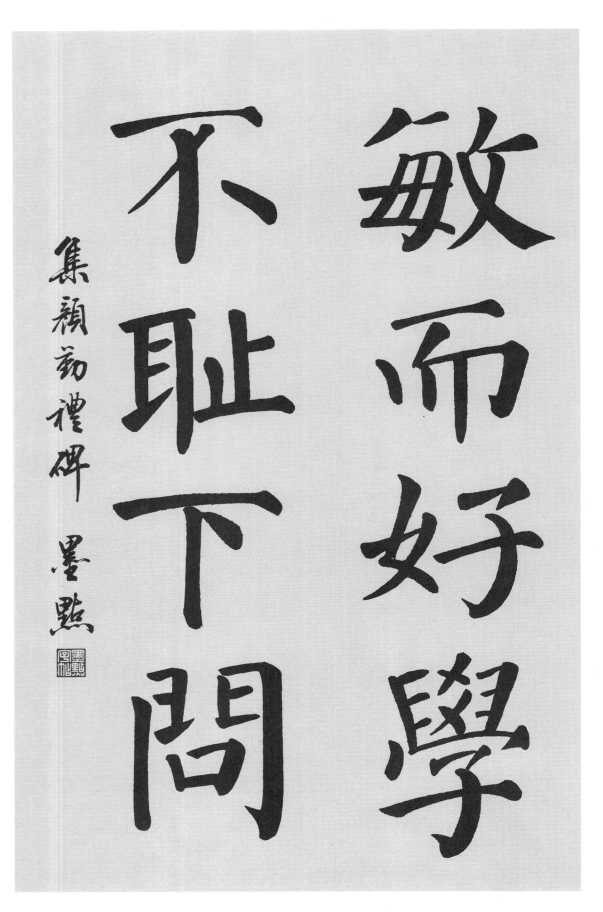

敏而好學 不恥下問

集顏勤禮碑 墨點

中堂：敏而好学　不耻下问

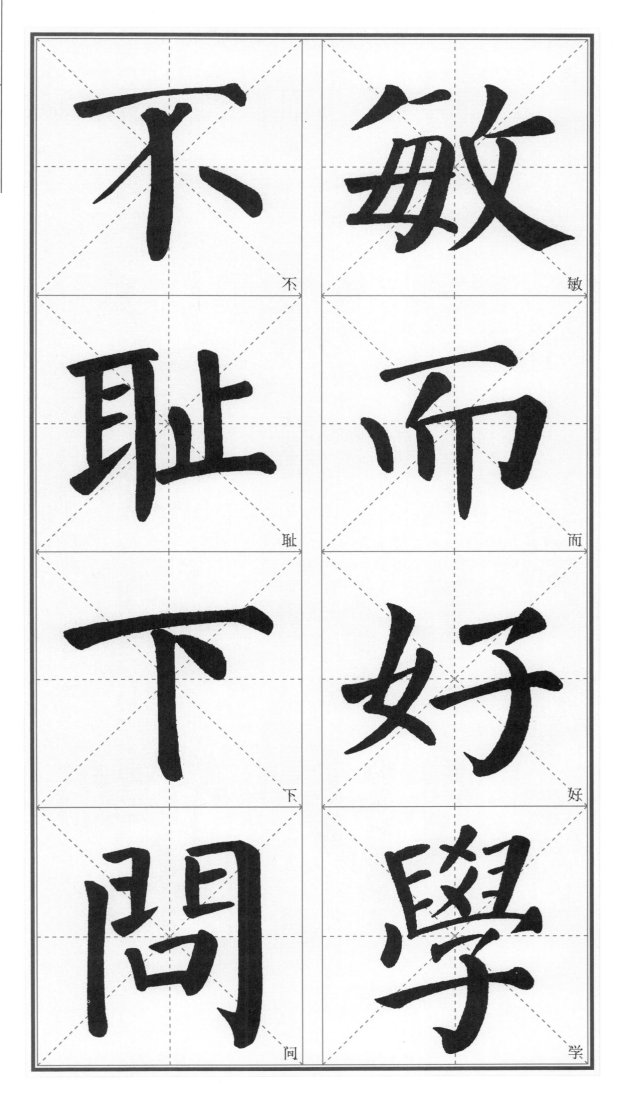

不

敏

耻

而

下

好

问

學

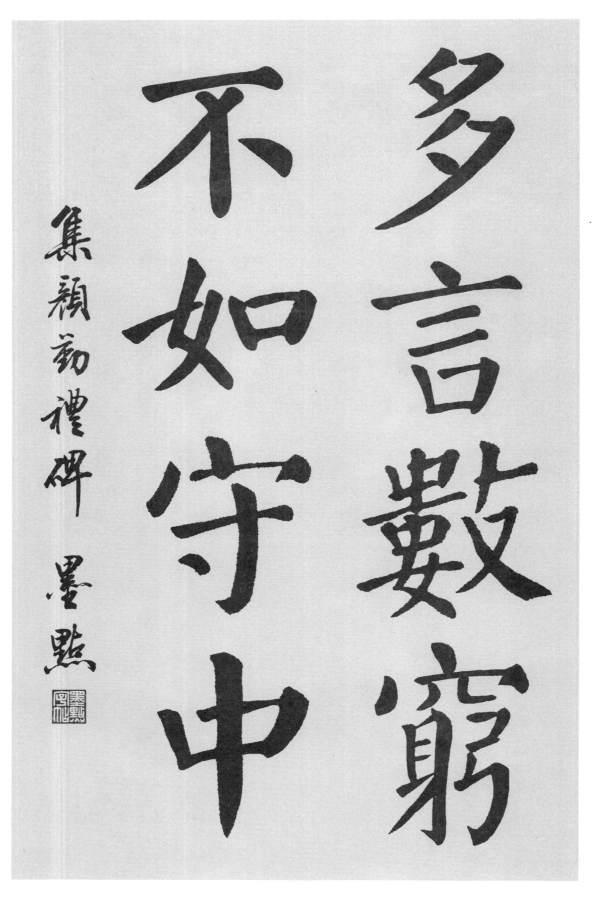

多言數窮 不如守中

集顏勤禮碑 墨點

中堂：多言数穷 不如守中

27

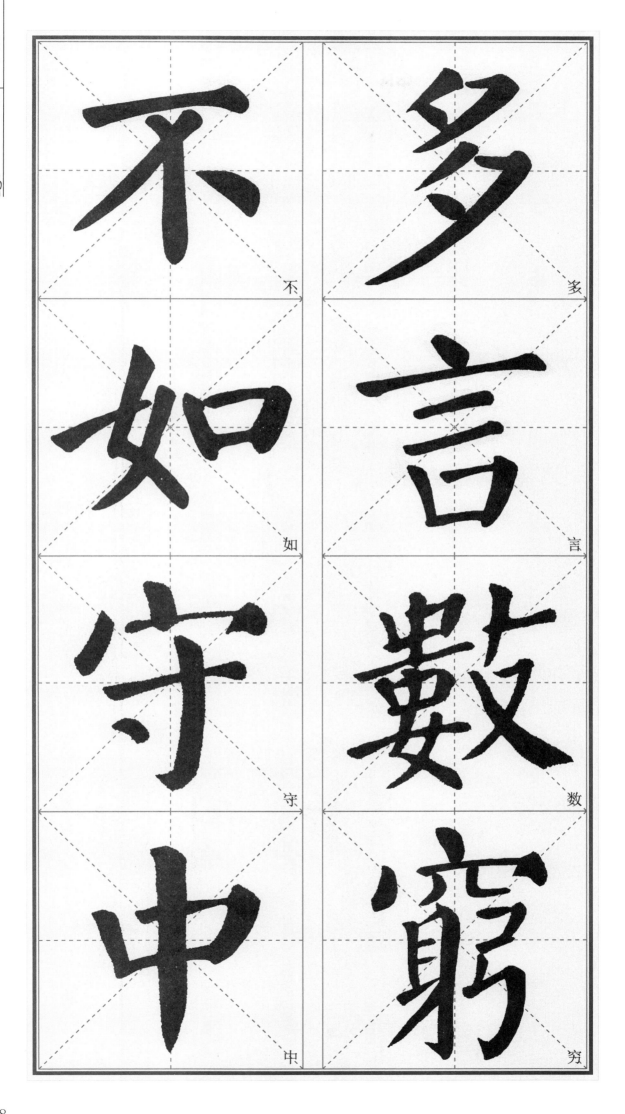

不

多

如

言

守

数

中

穷

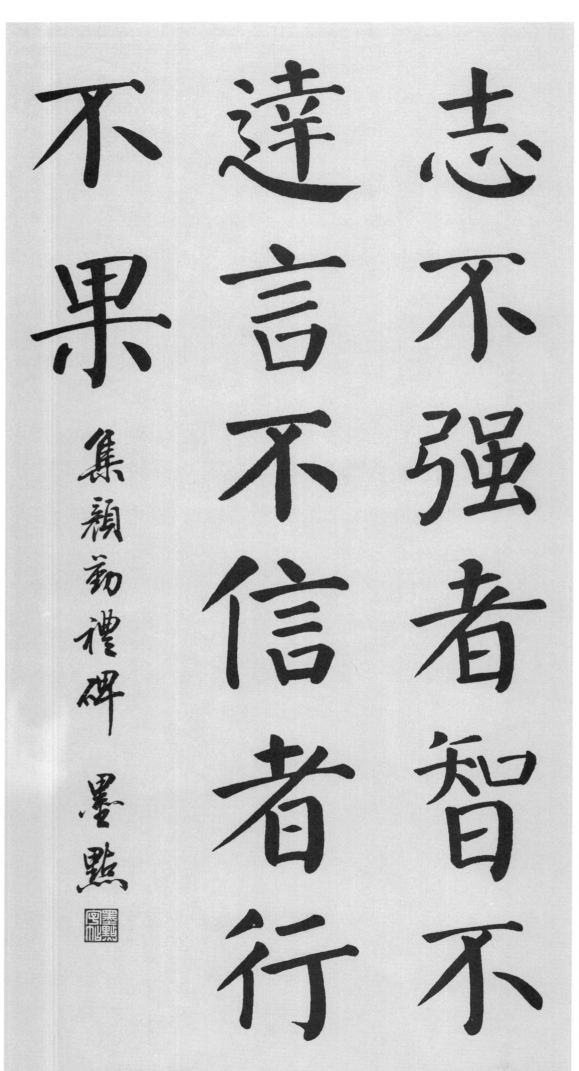

志不強者智不達　言不信者行不果

集顏勤禮碑　墨點

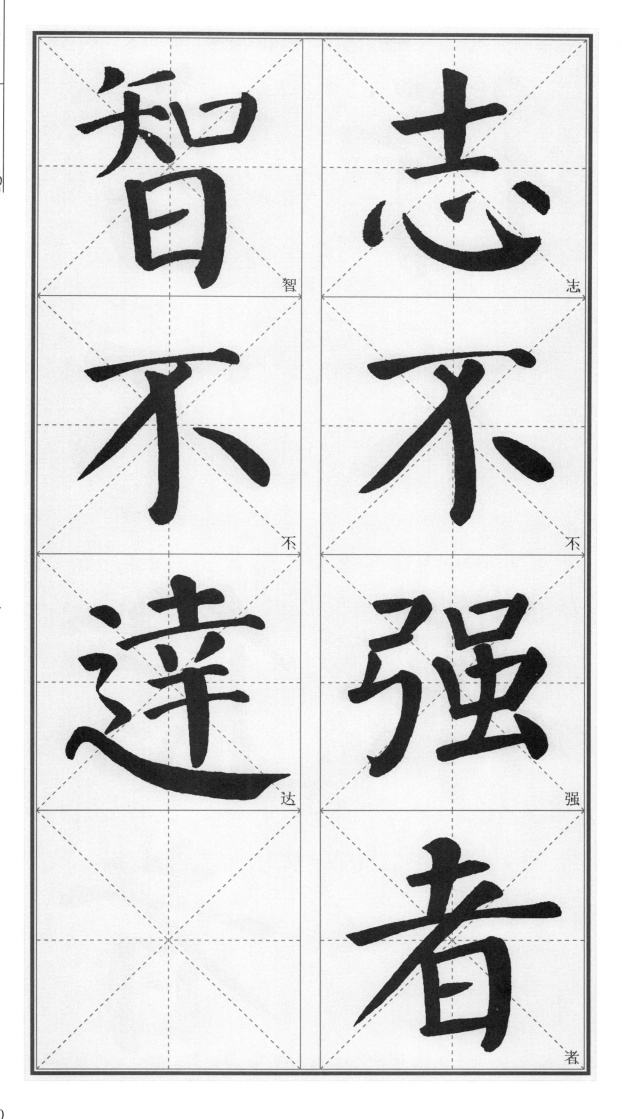

智

志

不

不

达

强

者

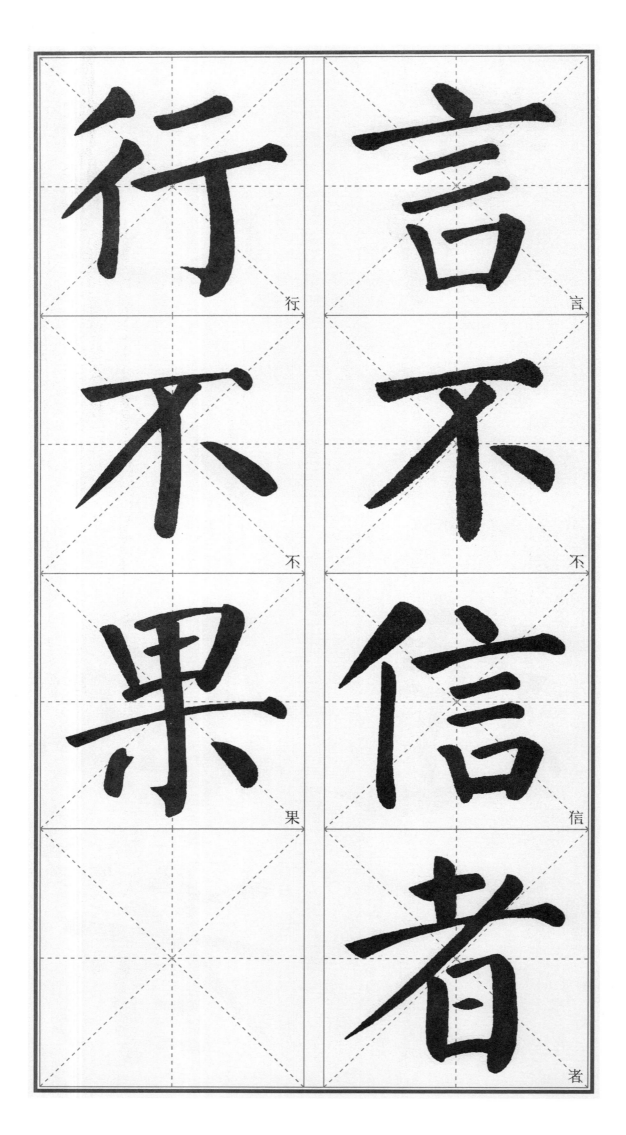

行 不 果

言 不 信 者

業精于勤荒于嬉行成于思毁于随

集颜勤礼碑 墨點

中堂：业精于勤荒于嬉 行成于思毁于随

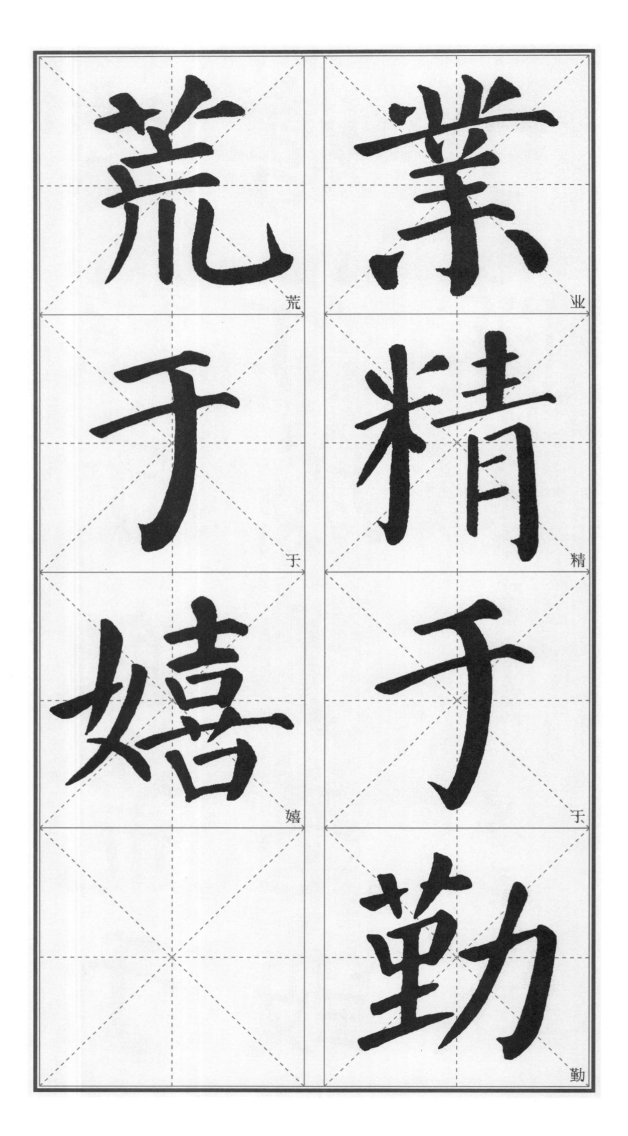

荒

于

嬉

業

精

于

勤

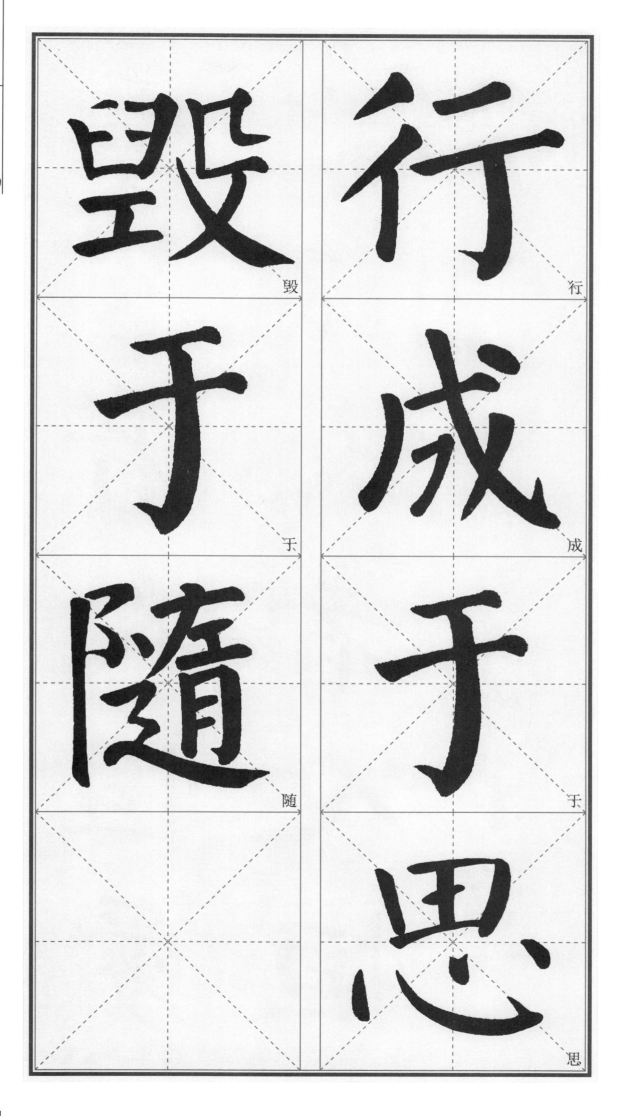

毀

于

隨

行

成

于

思

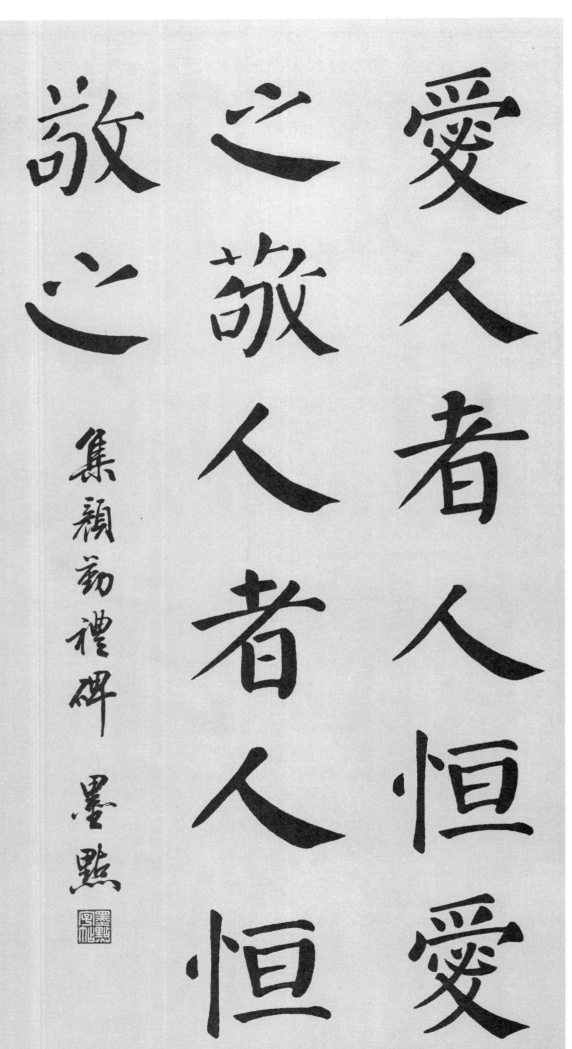

愛人者人恒愛

之敬人者人恒

敬之

集顏勤禮碑　墨點

中堂：愛人者人恒愛之　敬人者人恒敬之

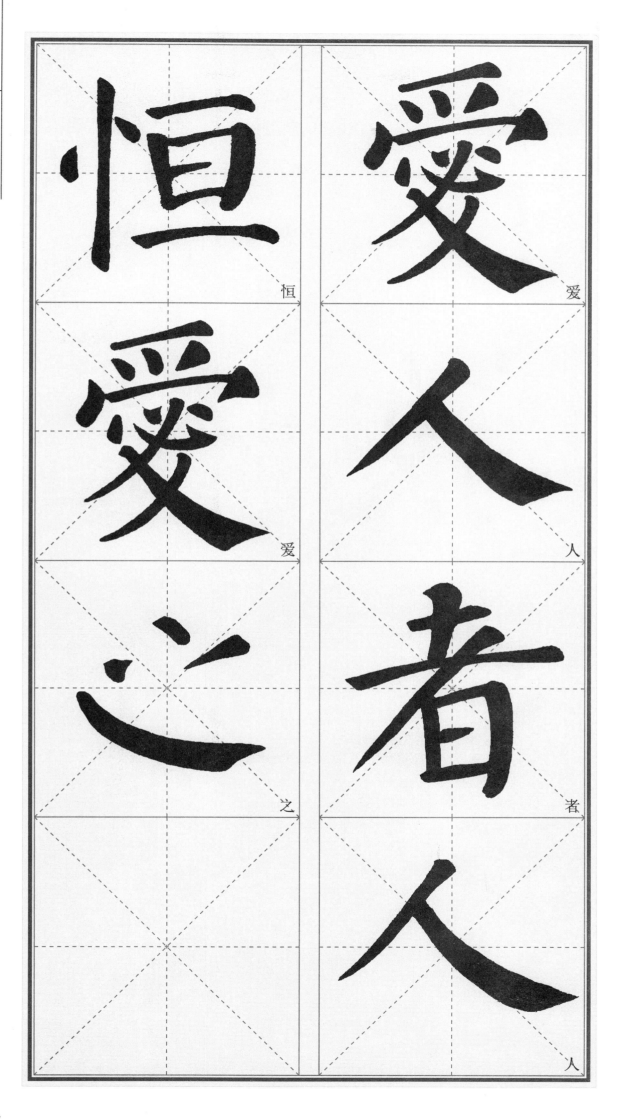

恒

爱

爱

人

之

者

人

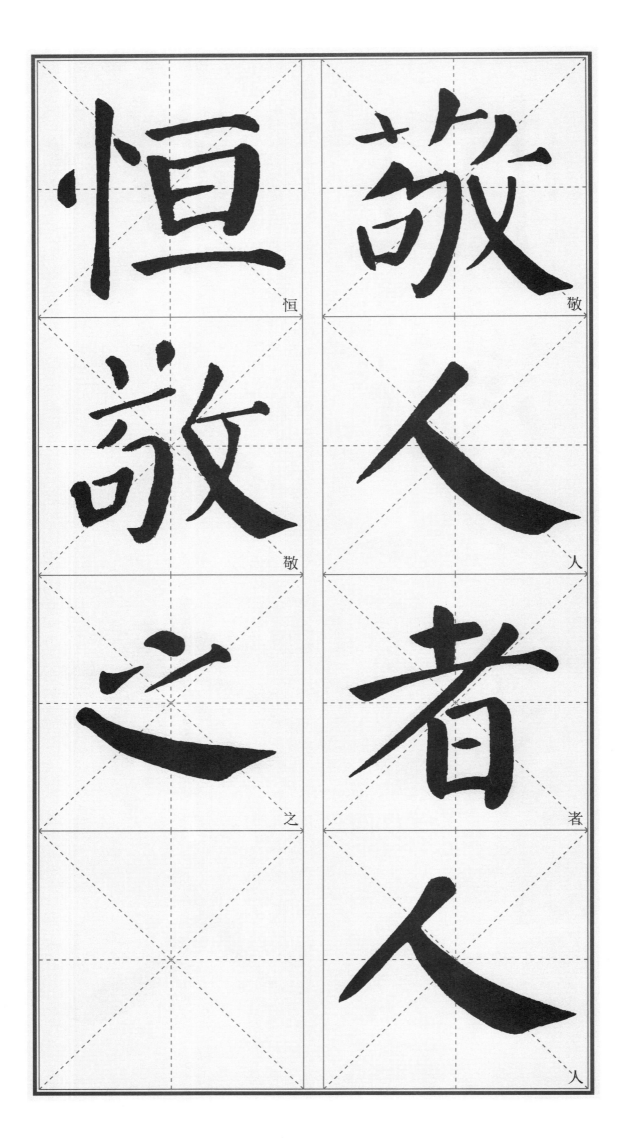

恒

敬

敬

人

之

者

之

人

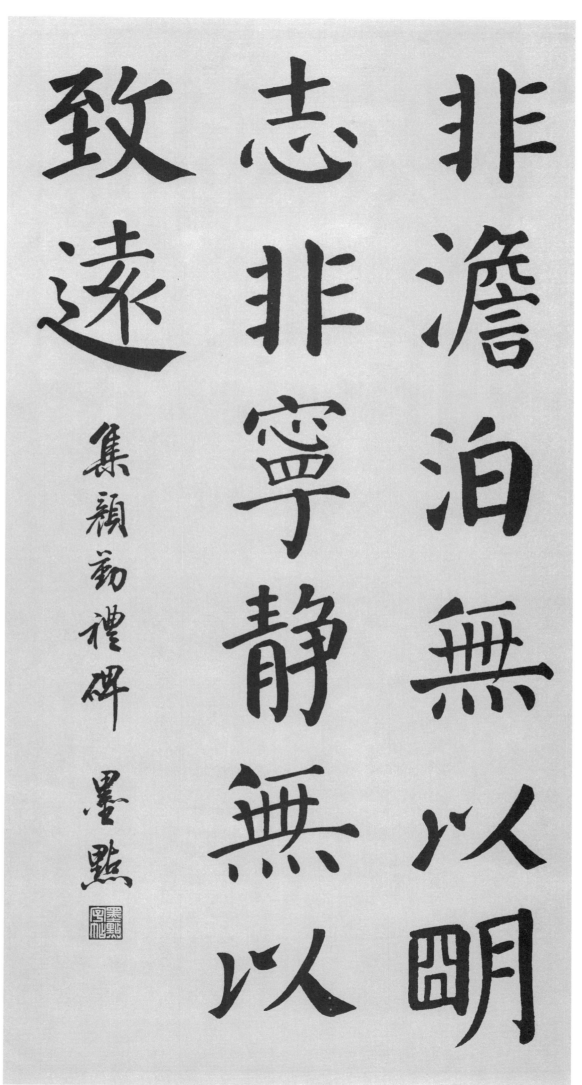

非澹泊無以明志非寧静無以致遠

集颜勤禮碑 墨點

中堂：非澹泊无以明志 非宁静无以致远

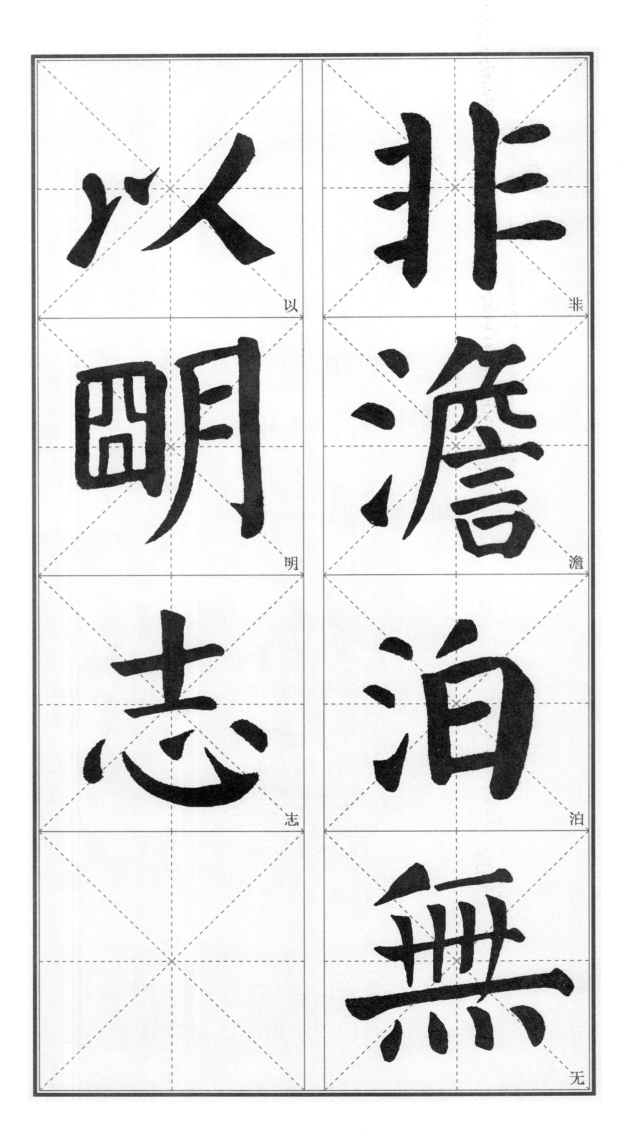

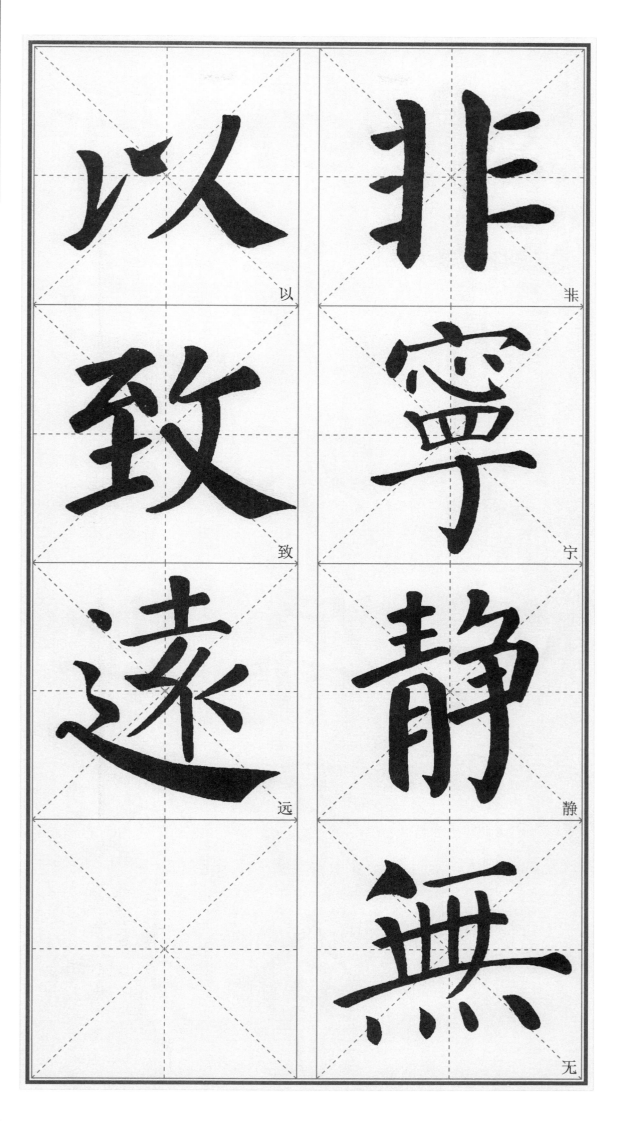

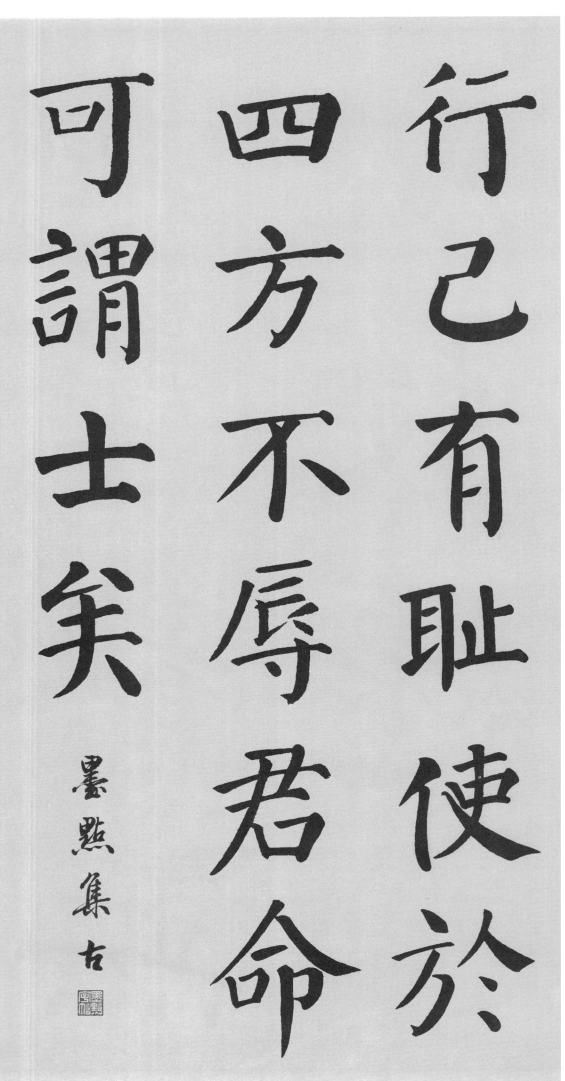

行己有耻 使於
四方 不辱君命
可謂士矣

墨點集古

使

行

於

己

四

有

方

耻

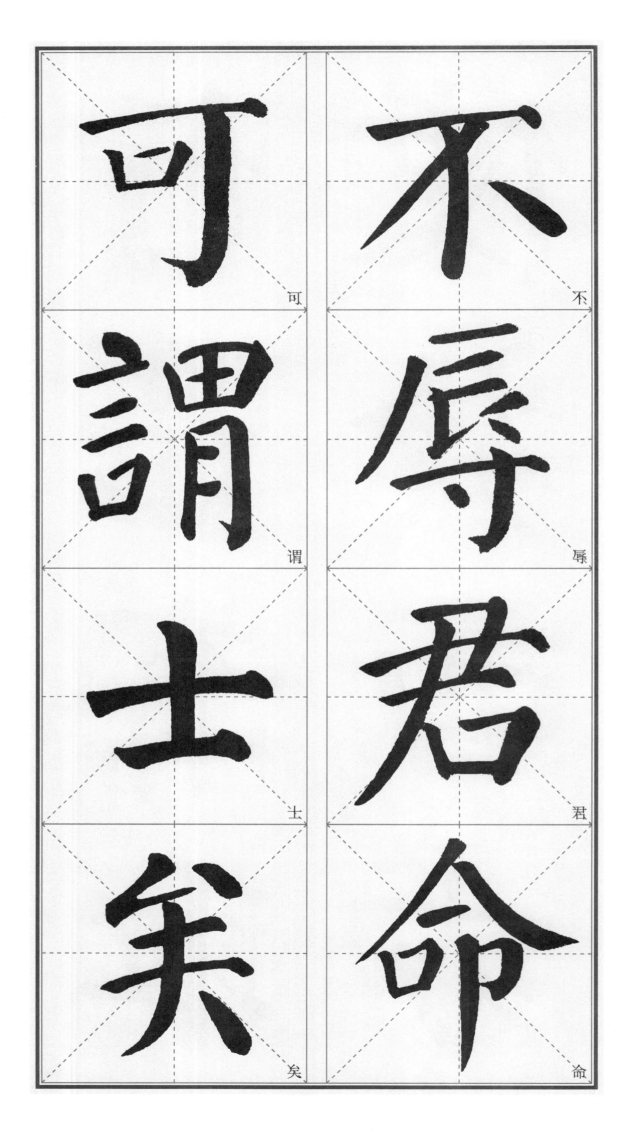

可
謂
士
矣

不
辱
君
命

43

仁者不乘危以邀利智者不侥幸以成功

墨点集古

中堂：仁者不乘危以邀利 智者不侥幸以成功

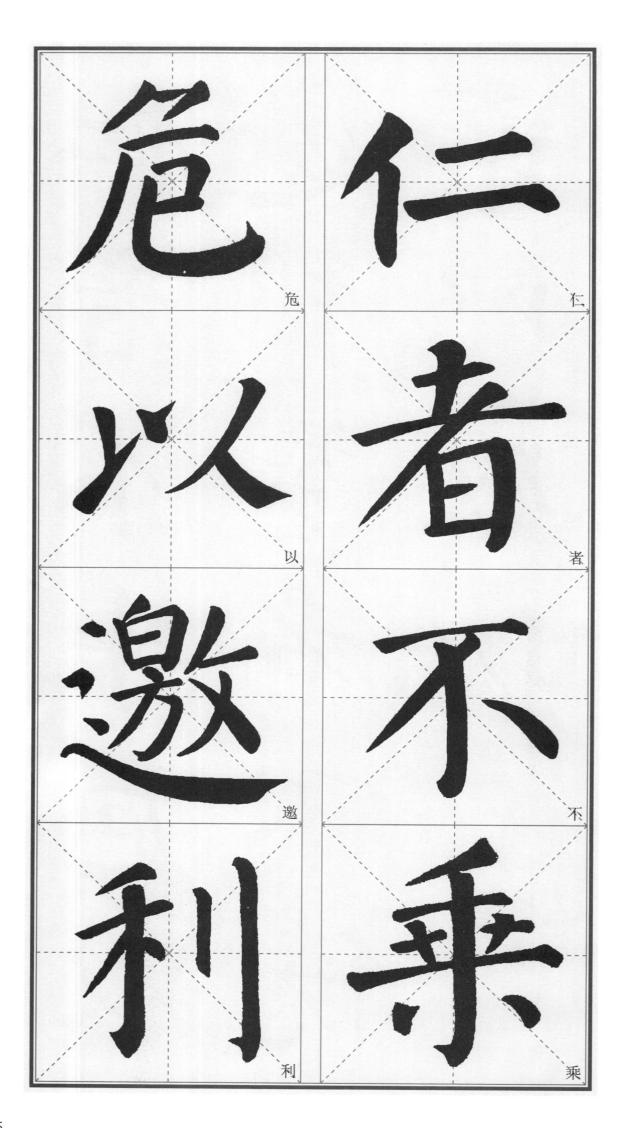

危
以
邀
利

仁
者
不
乘

幸以成功　智者不侥

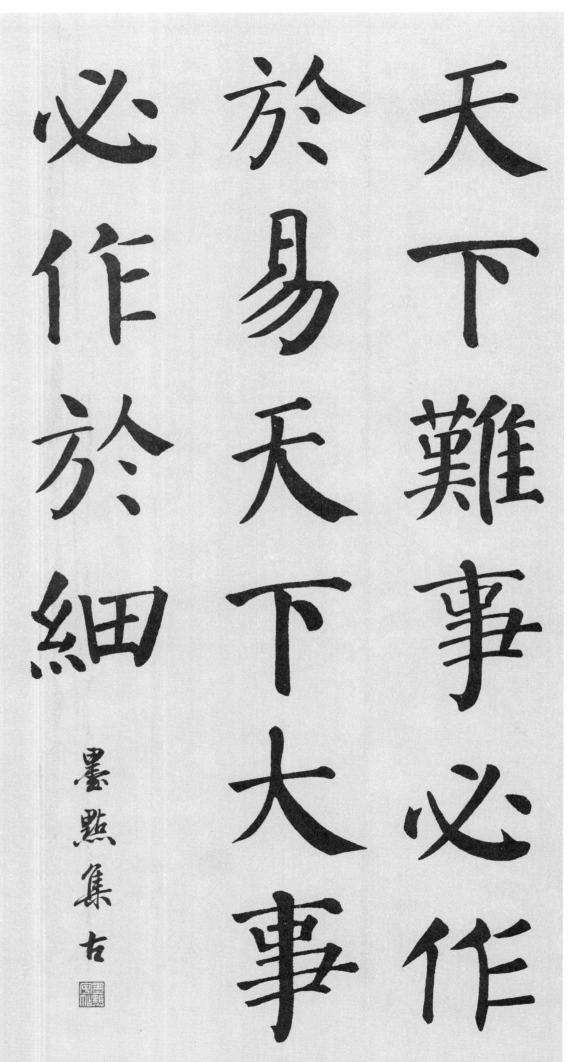

天下難事必作
於易天下大事
必作於細

墨點集古

中堂：天下难事必作于易　天下大事必作于细

47

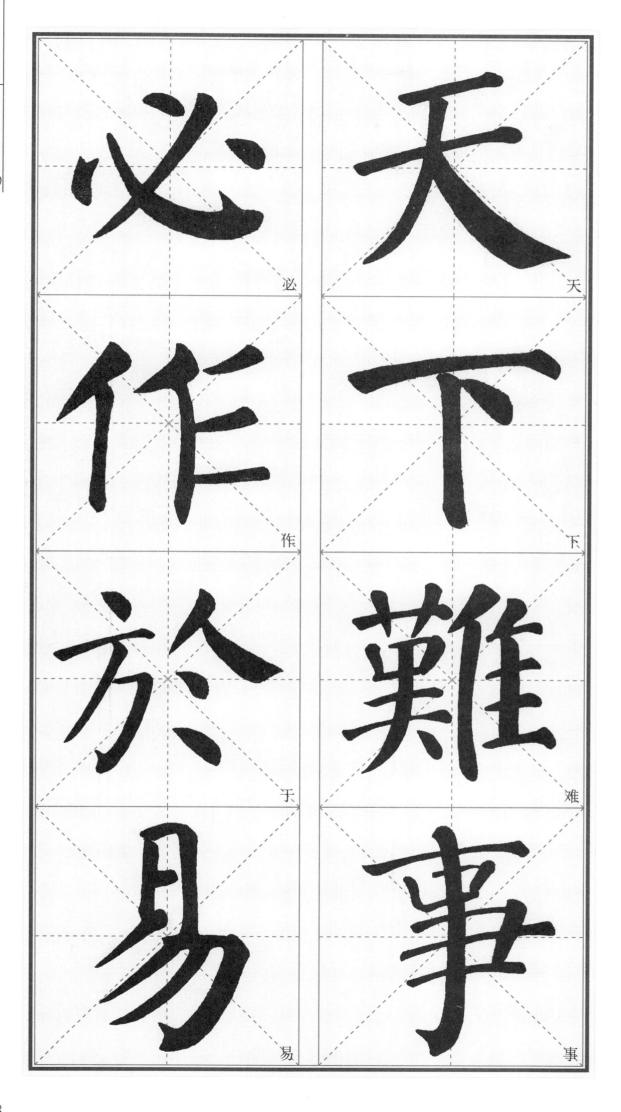

必

作

于

易

天

下

难

事

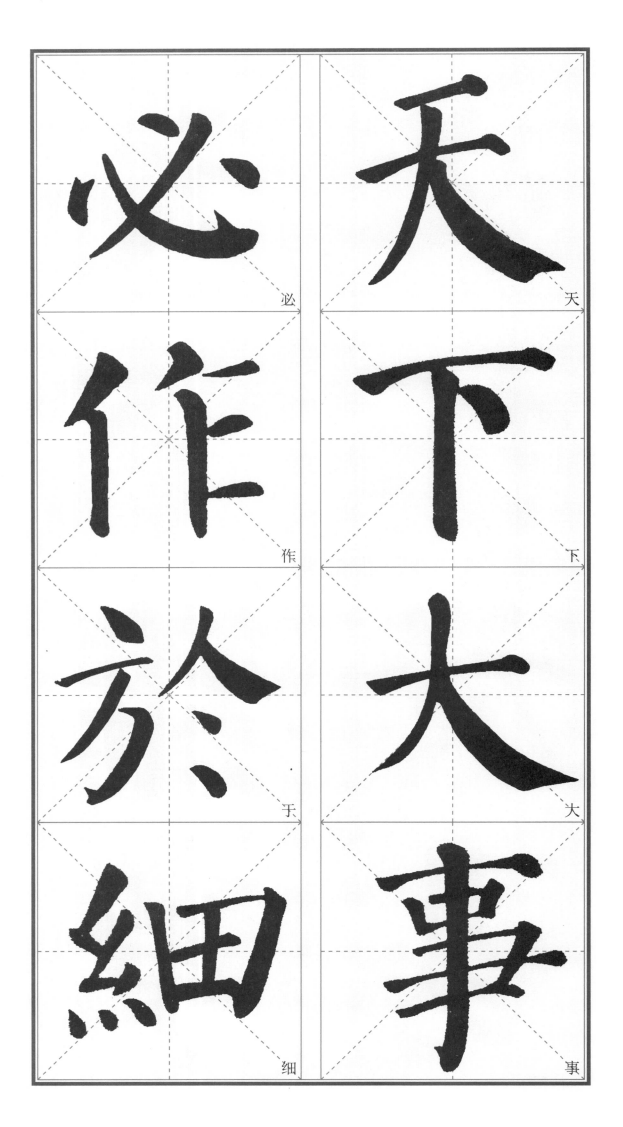

必　天

作　下

於　大

細　事

49

雨入花心自成

甘苦水归器内

各显方圆

墨点集古

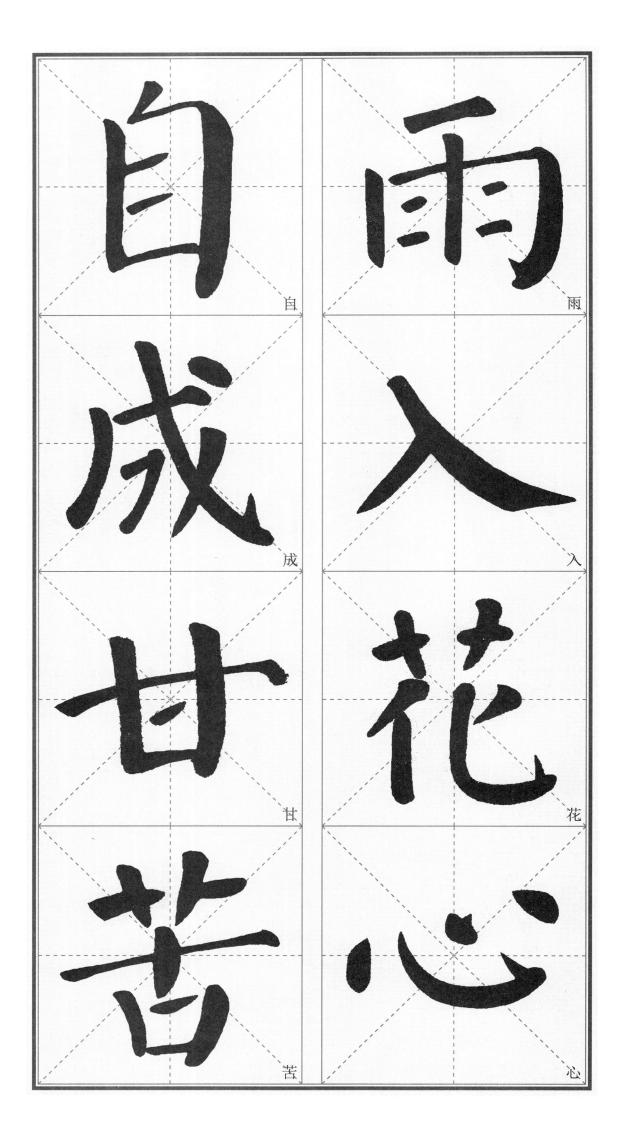

自

成

甘

苦

雨

入

花

心

51

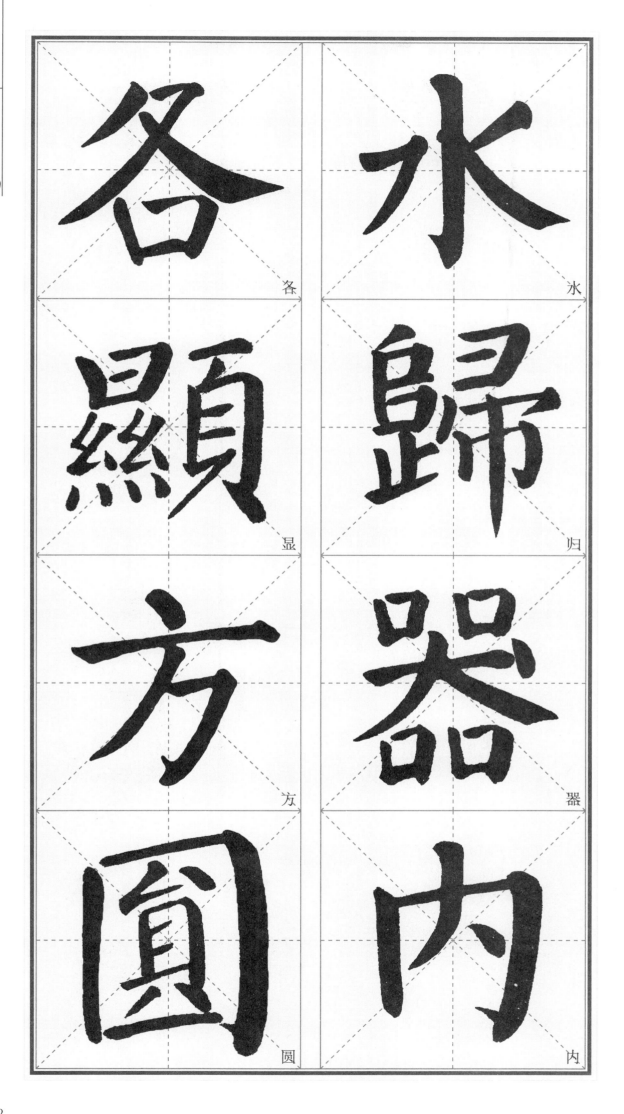

各

水

显

归

方

器

圆

内

嶺外音書斷經冬復
歷春近鄉情更怯不
敢問來人

集顏勤禮碑古詩一首
墨點

中堂：宋之问《渡汉江》

53

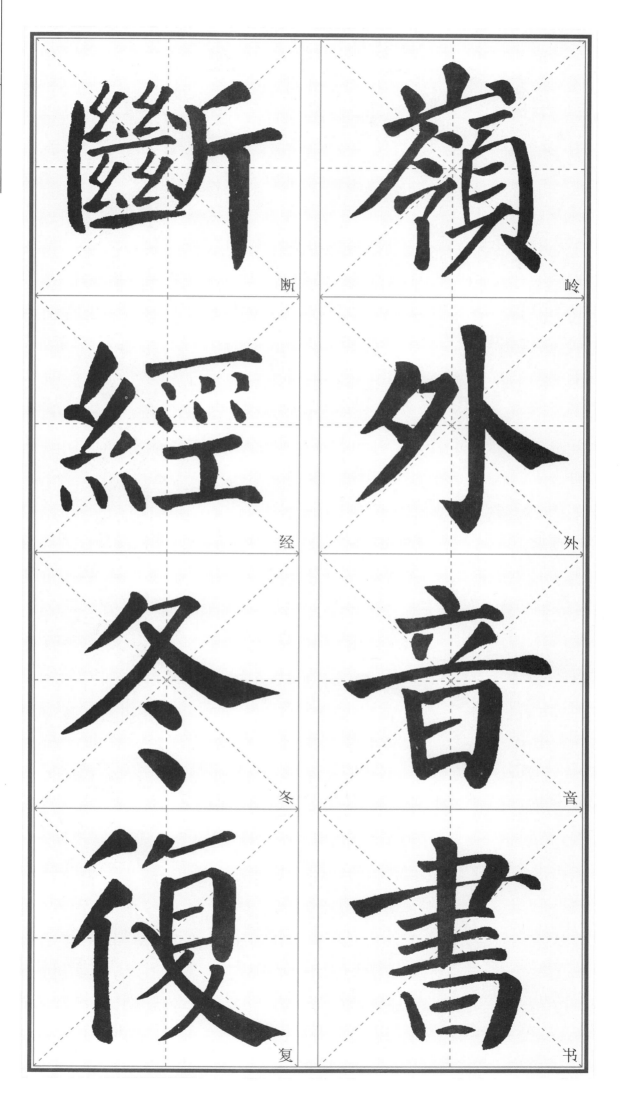

断

岭

经

外

冬

音

复

书

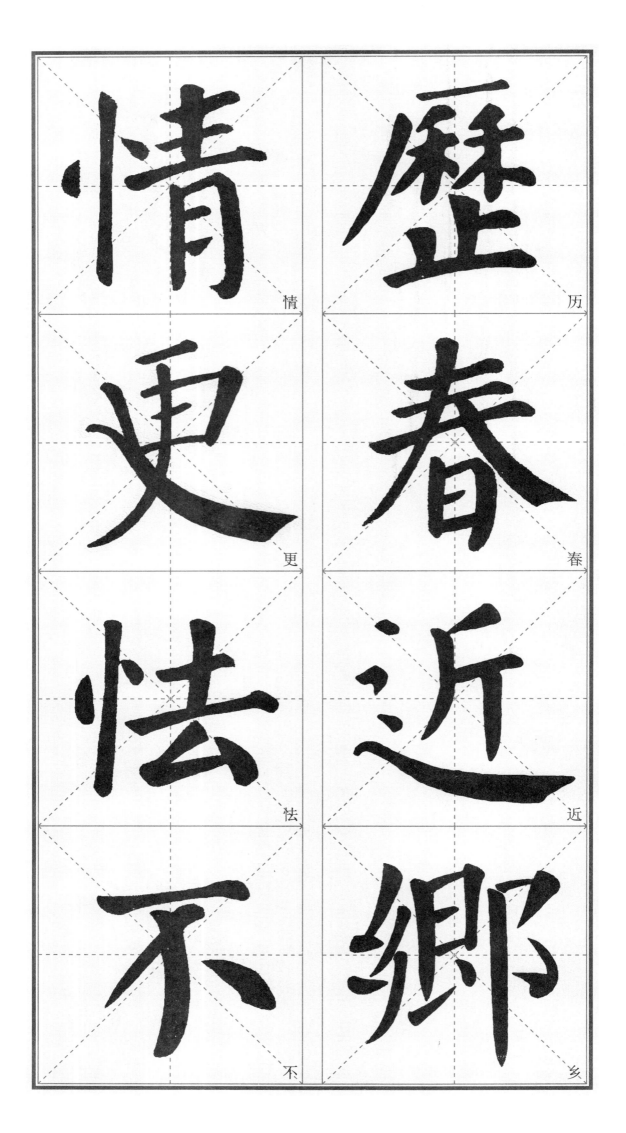

情　歷

更　春

怯　近

不　鄉

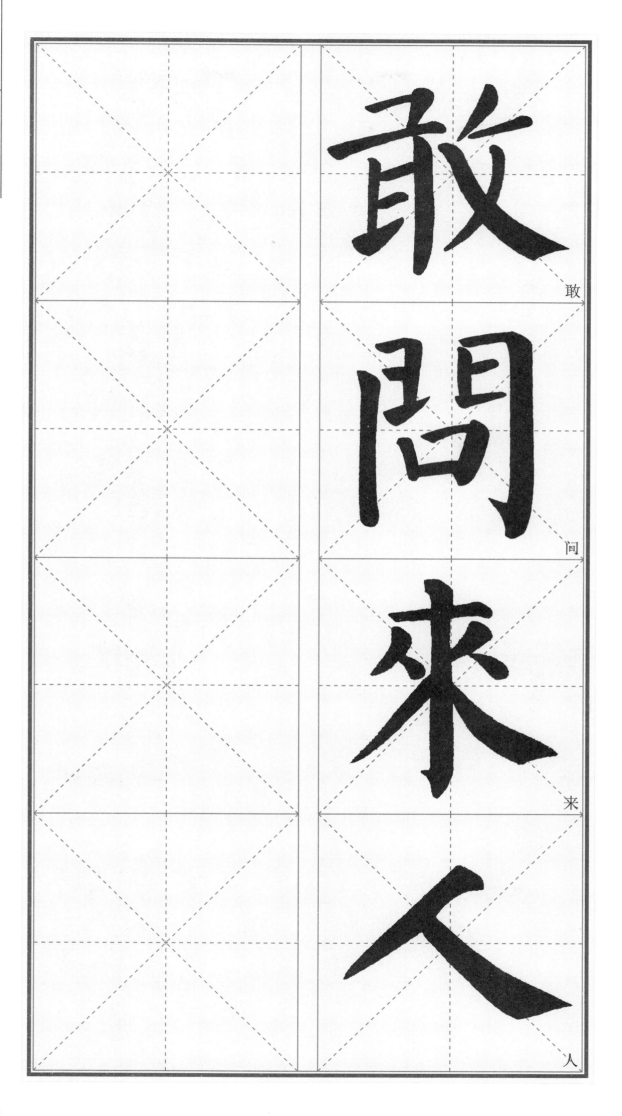

敢
问
来
人

眾鳥高飛盡孤雲獨

去閒相看兩不厭祇

有敬亭山

集顏勤禮碑古詩一首

墨點

中堂：李白《独坐敬亭山》

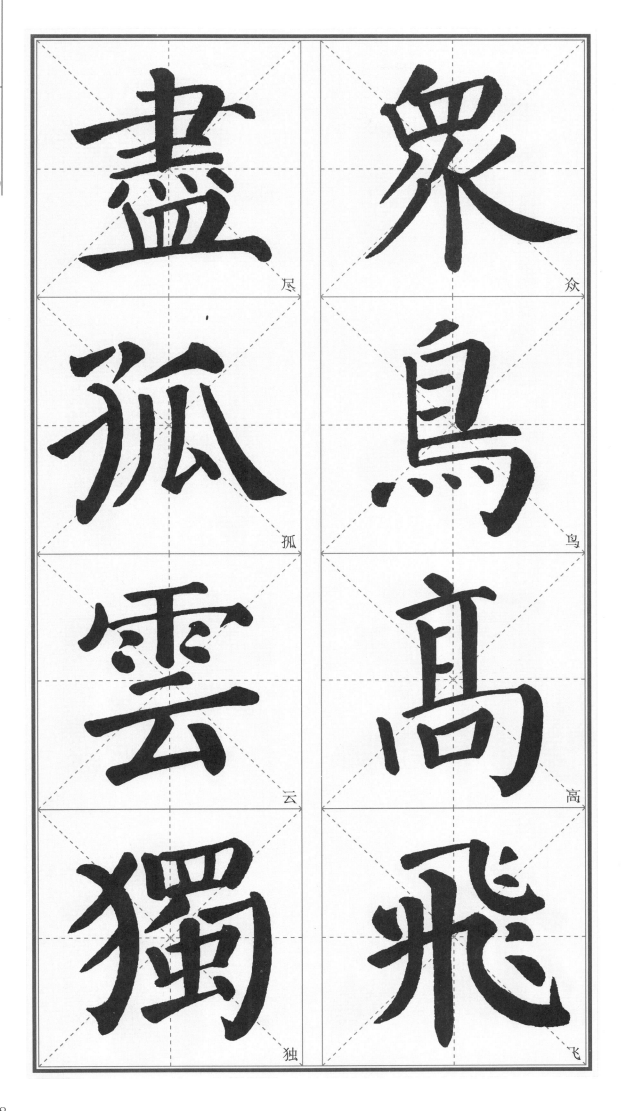

尽

孤

云

众

鸟

高

独

飞

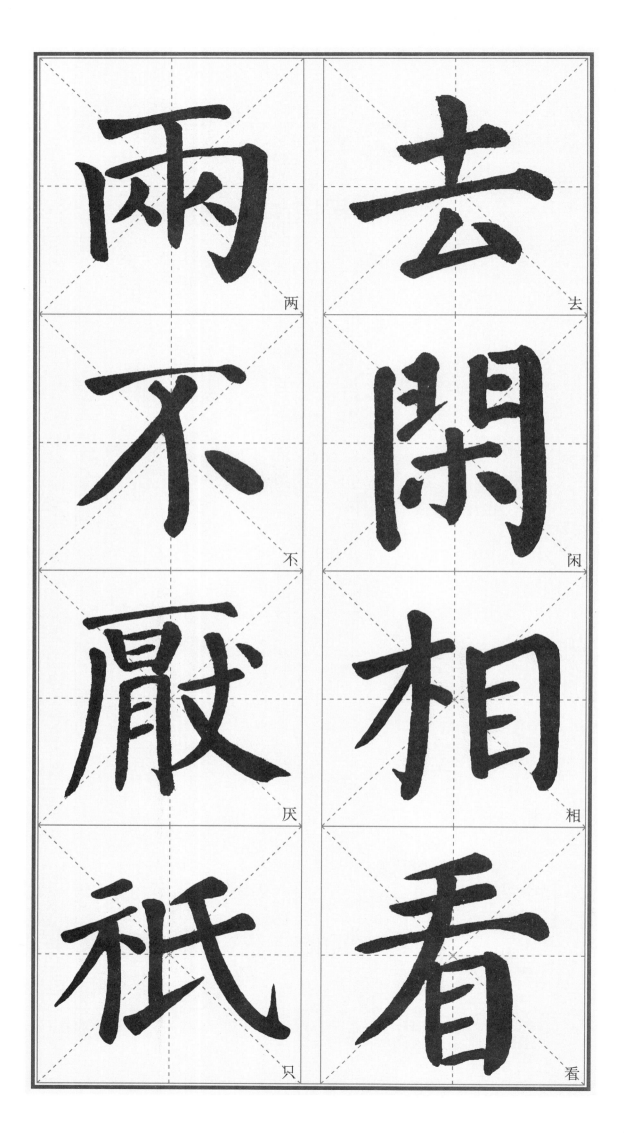

兩
不
厭
祇
去
閑
相
看

两
不
厌
只
去
闲
相
看

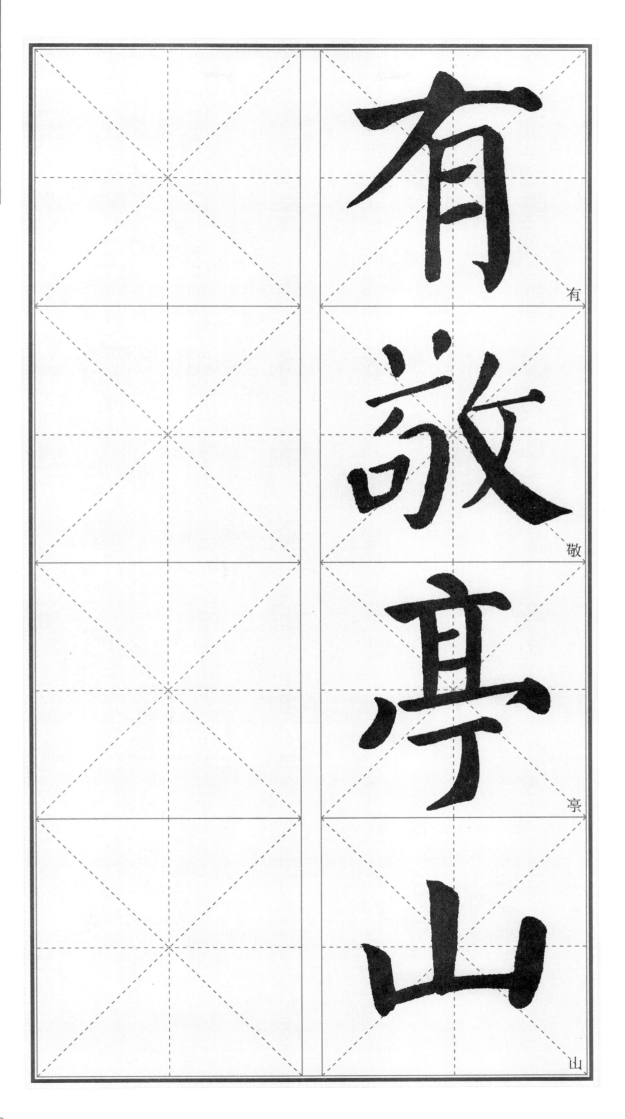

有
敬
亭
山

天門中斷楚江開碧

水東流至此迴兩岸

青山相對出孤帆一

片日邊來

集顏勤禮碑古詩一首

墨點

中堂：李白《望天门山》

61

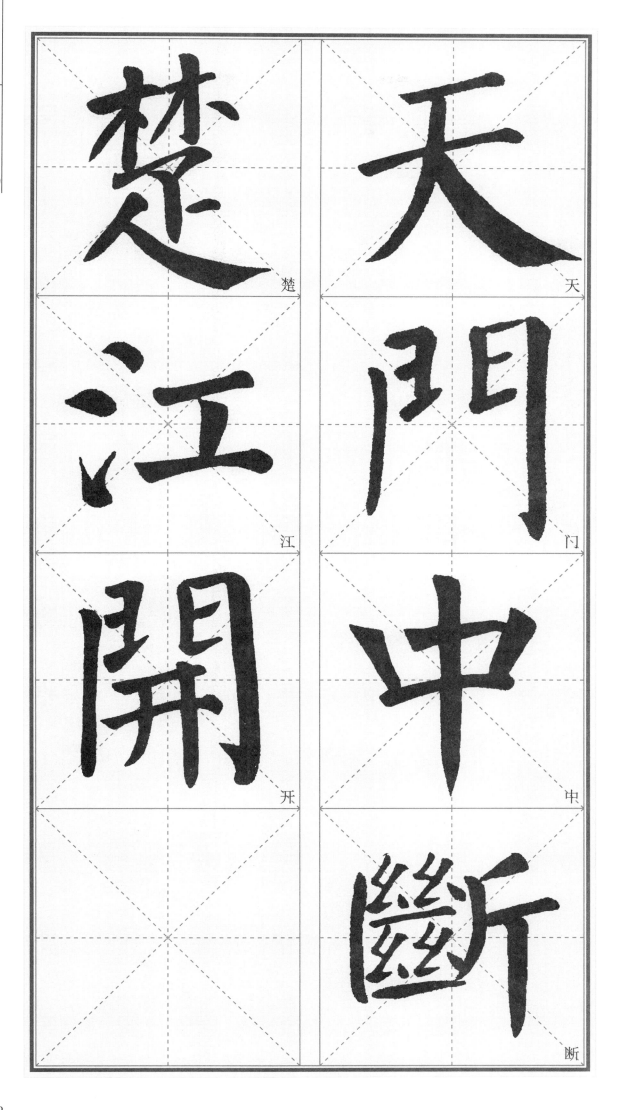

楚

天

江

门

开

中

断

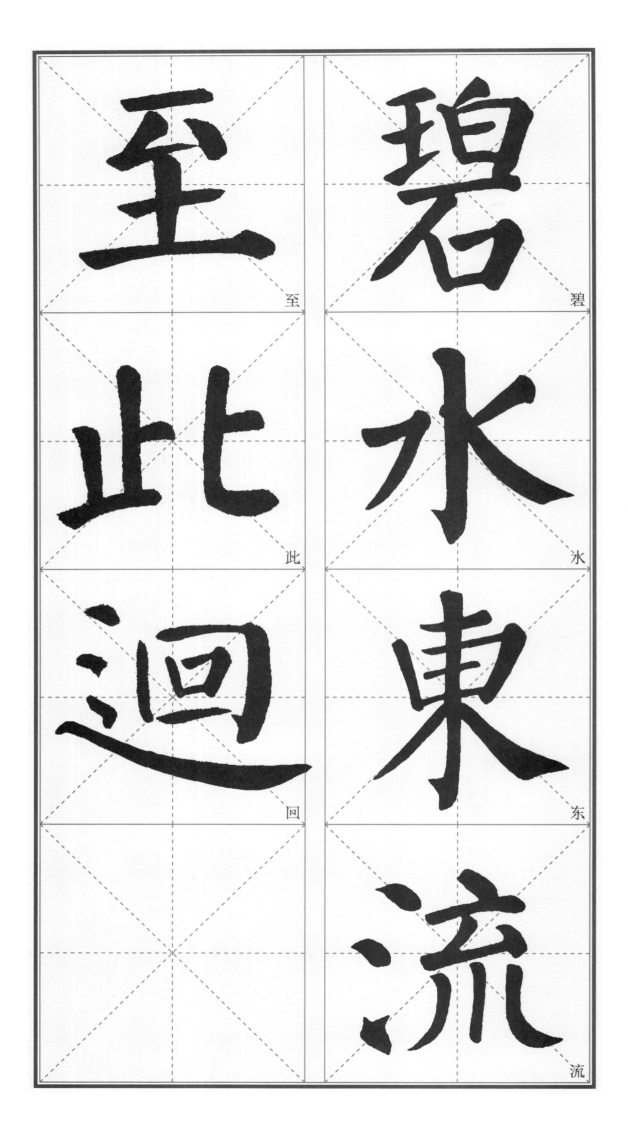

至

此

回

碧

水

東

流

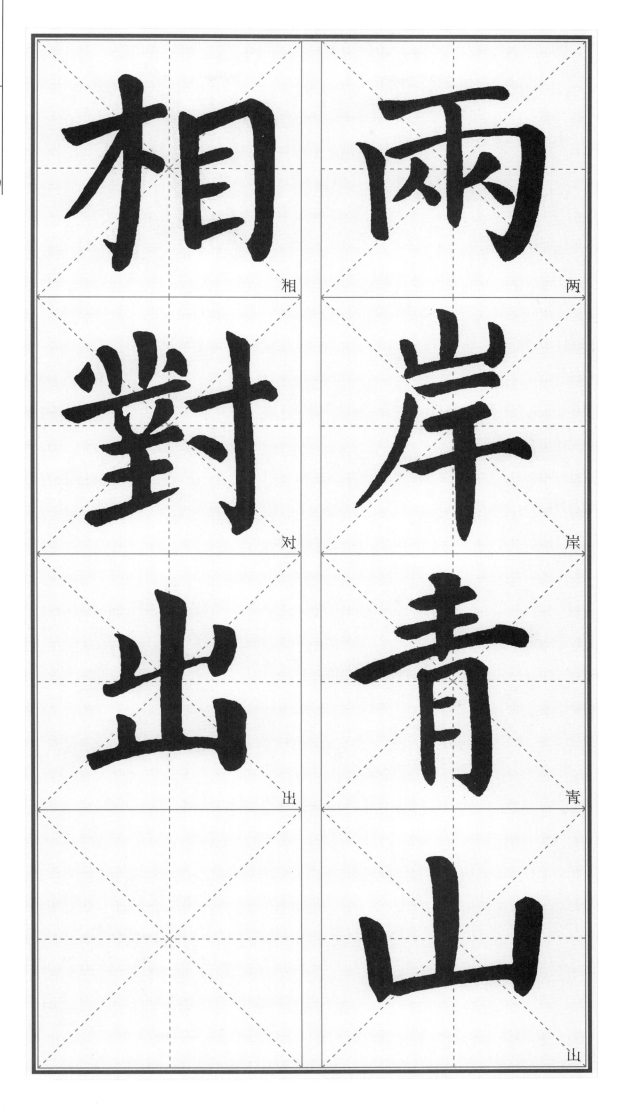

相

对

出

两

岸

青

山

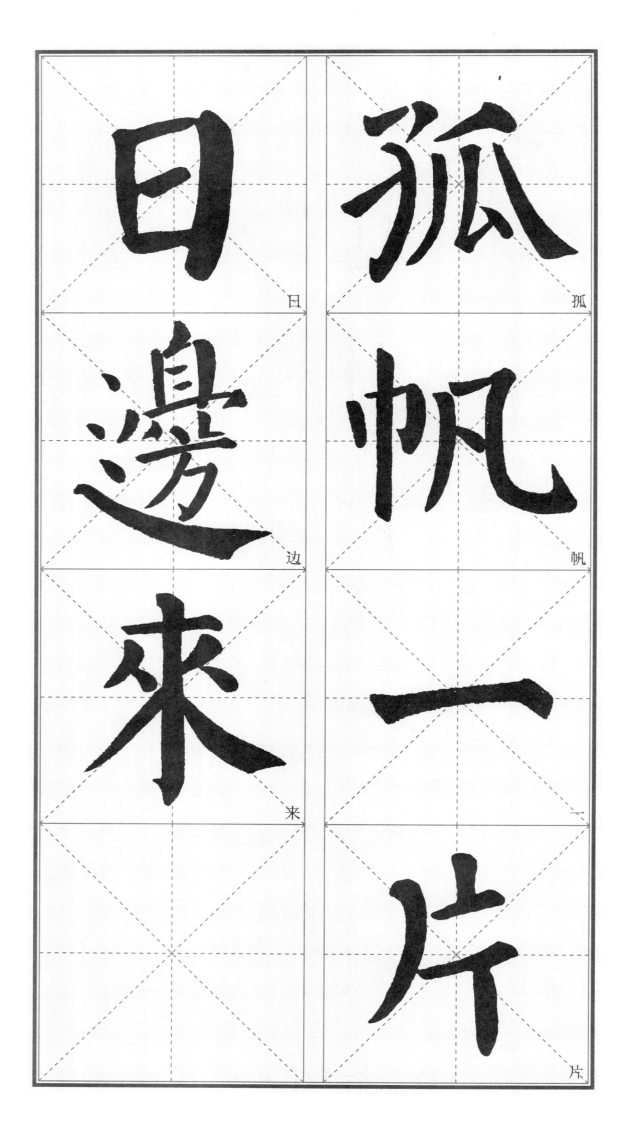

日

邊

來

孤

帆

一

片

飛來山上千尋塔聞
說雞鳴見日昇不畏
浮雲遮望眼祇緣身
在最高層

集顏勤禮碑古詩二首

墨點

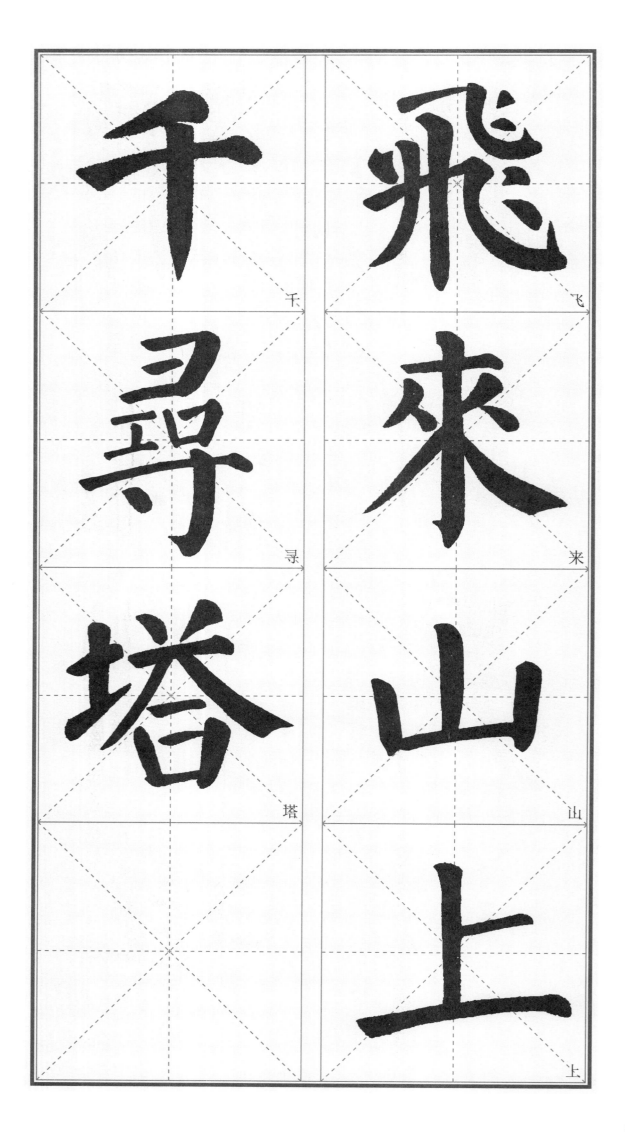

千

尋

塔

飛

來

山

上

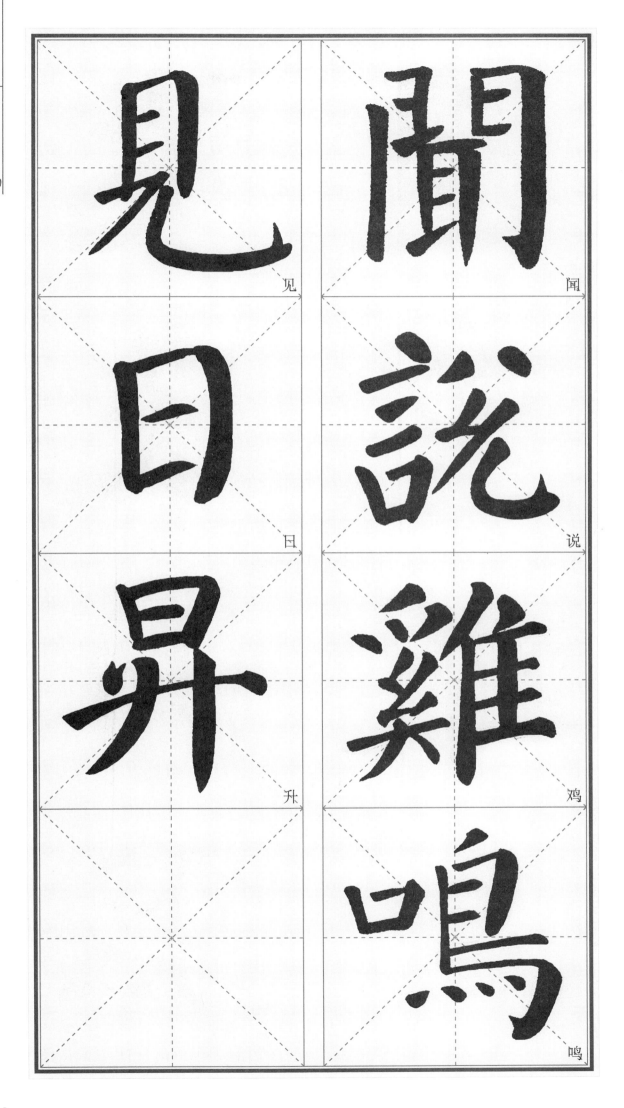

见

闻

日

说

昇

鸡

鸣

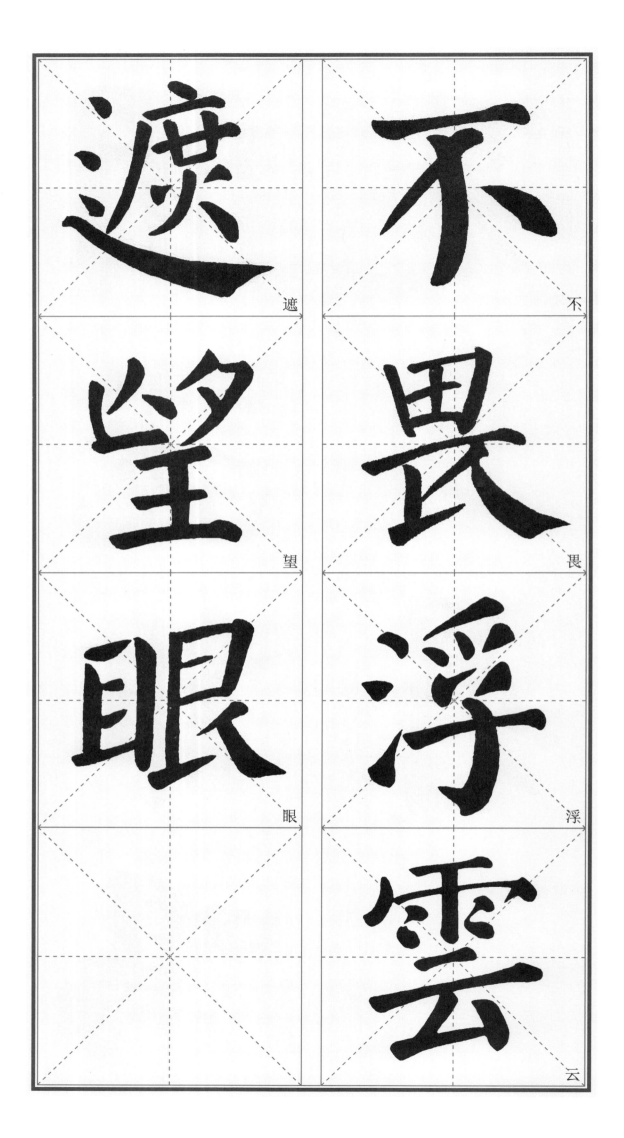

遮

望

眼

不

畏

浮

雲

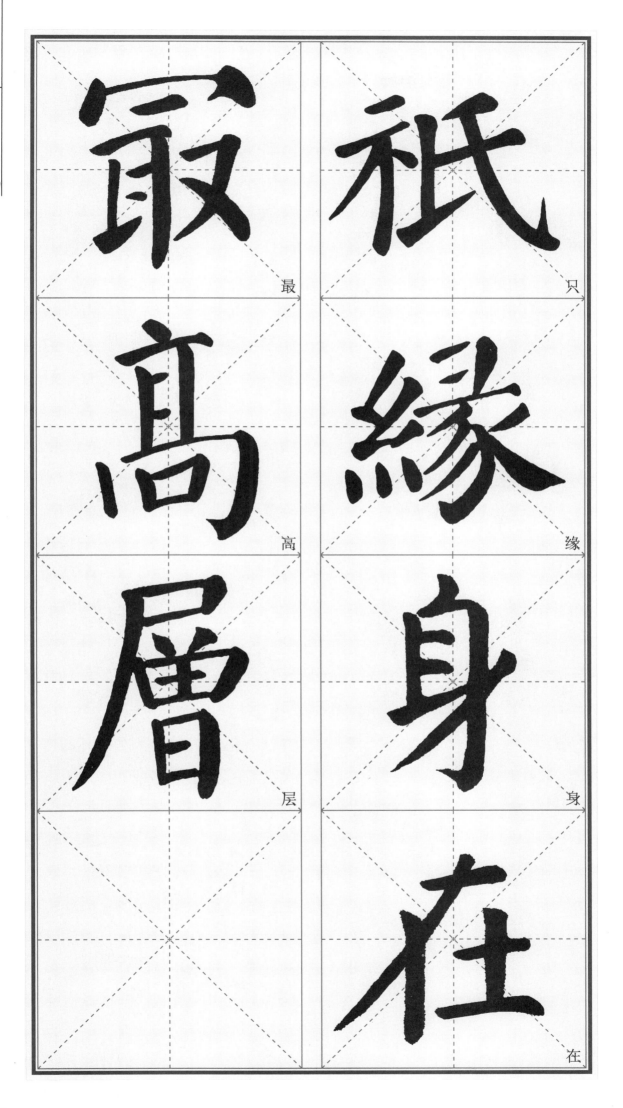

最

高

层

只

缘

身

在

故園東望路漫漫雙

袖龍鍾淚不乾馬上

相逢無紙筆憑君傳

語報平安

集顏勤禮碑古詩一首
墨點

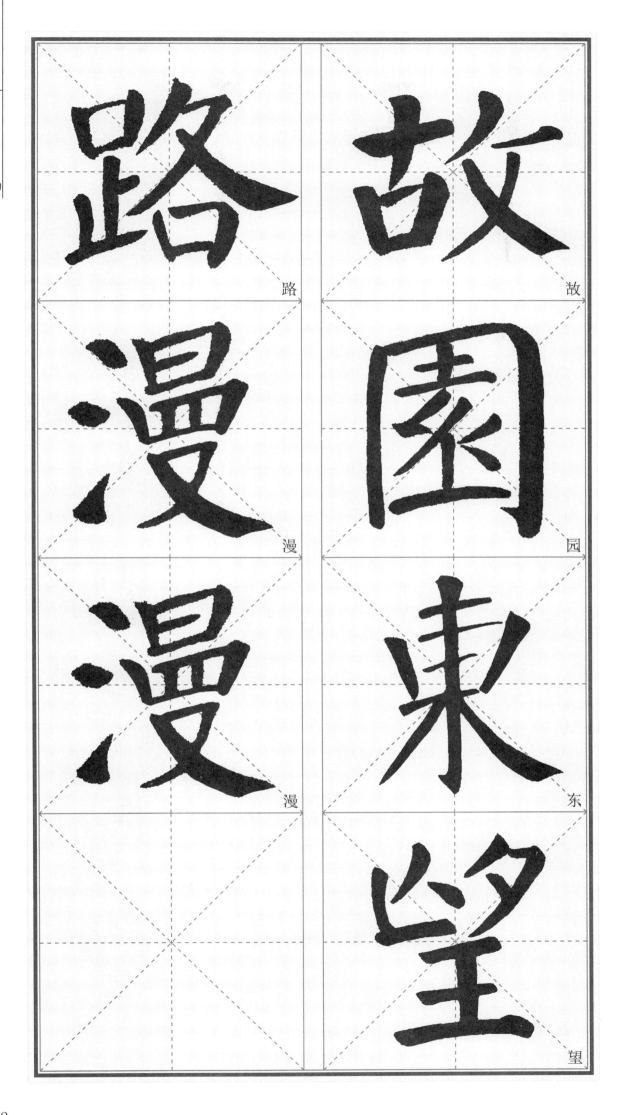

路

漫

漫

故

园

东

望

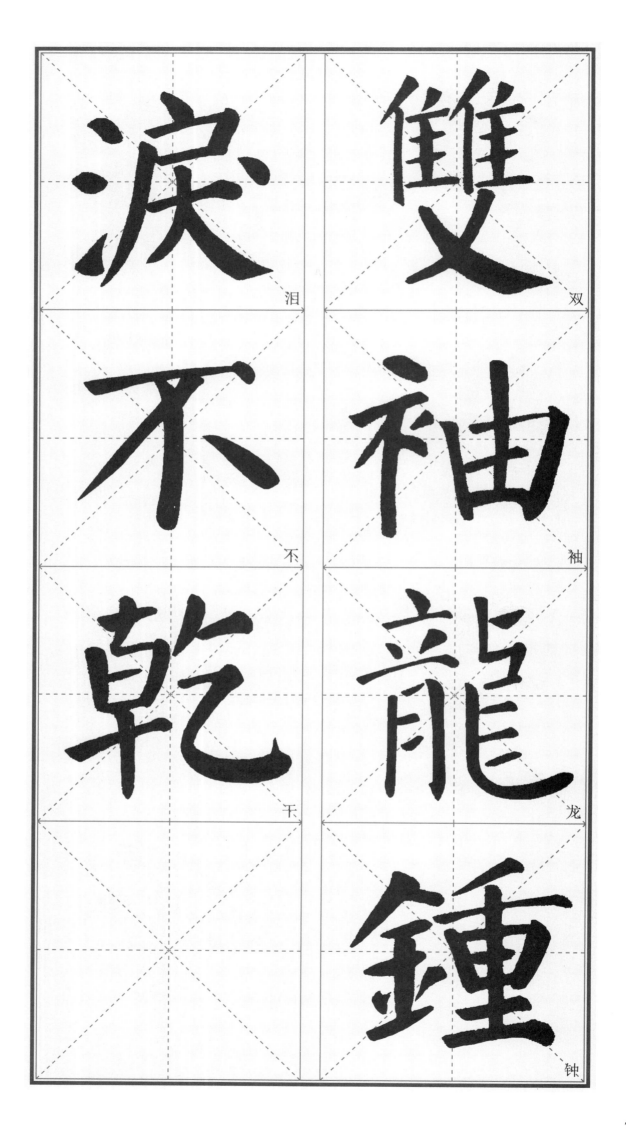

泪

双

不

袖

干

龙

钟

無 无

馬 马

紙 纸

上 上

筆 笔

相 相

逢 逢

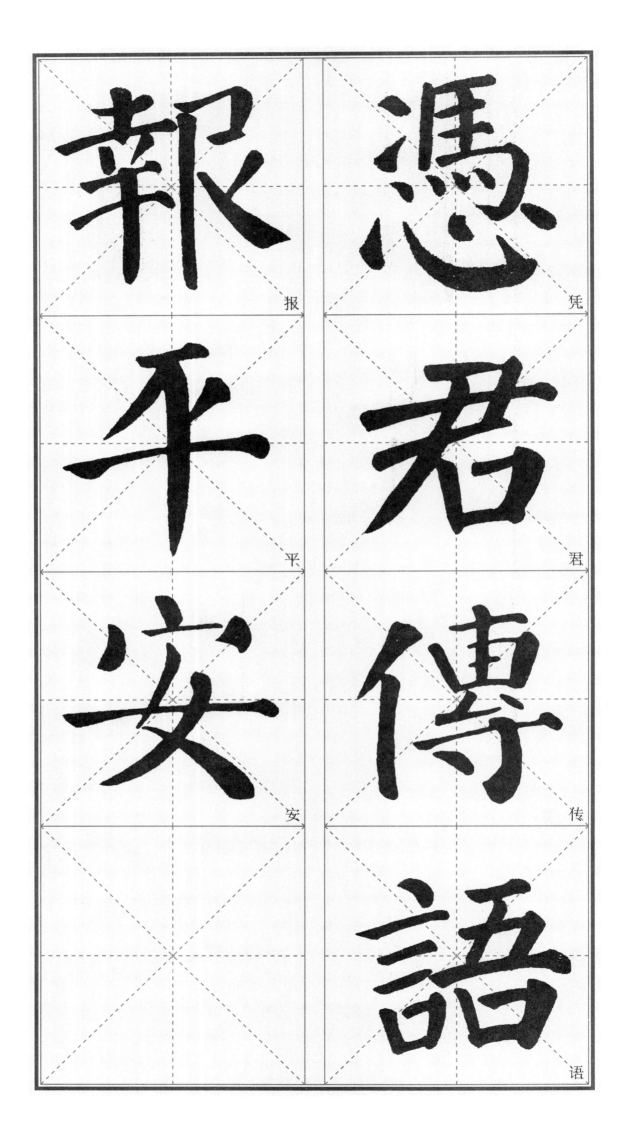

報

平

安

憑

君

傳

語

君問歸期未有期

山夜雨漲秋池何當

共剪西窗燭却話巴

山夜雨時

集颜勤禮碑古詩一首

墨點

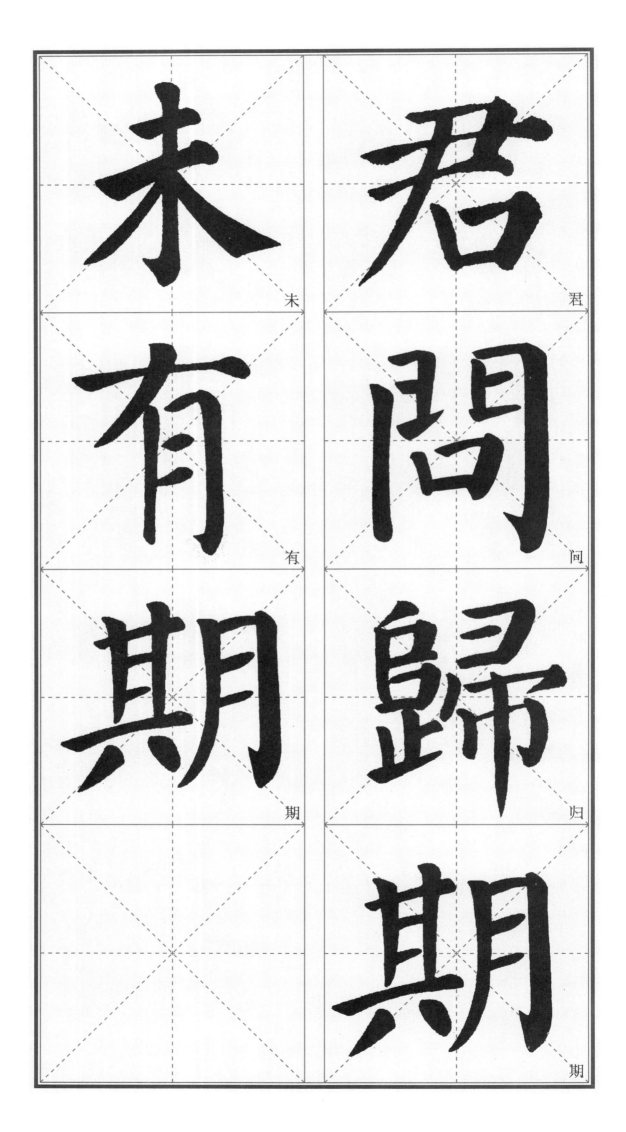

未

有

期

君

閟

歸

期

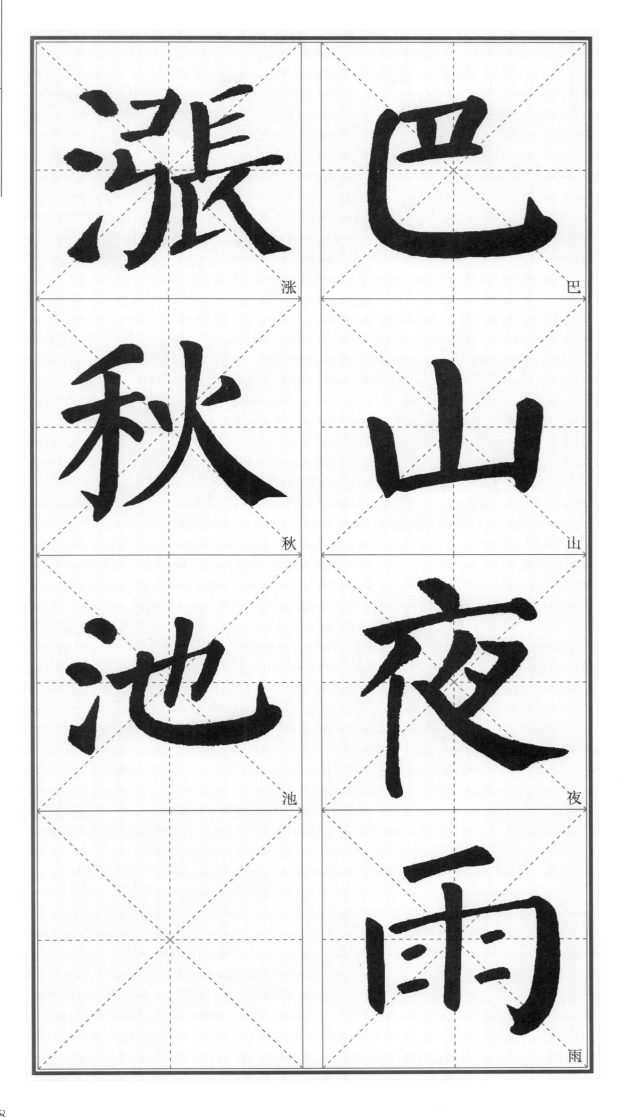

涨

巴

秋

山

池

夜

雨

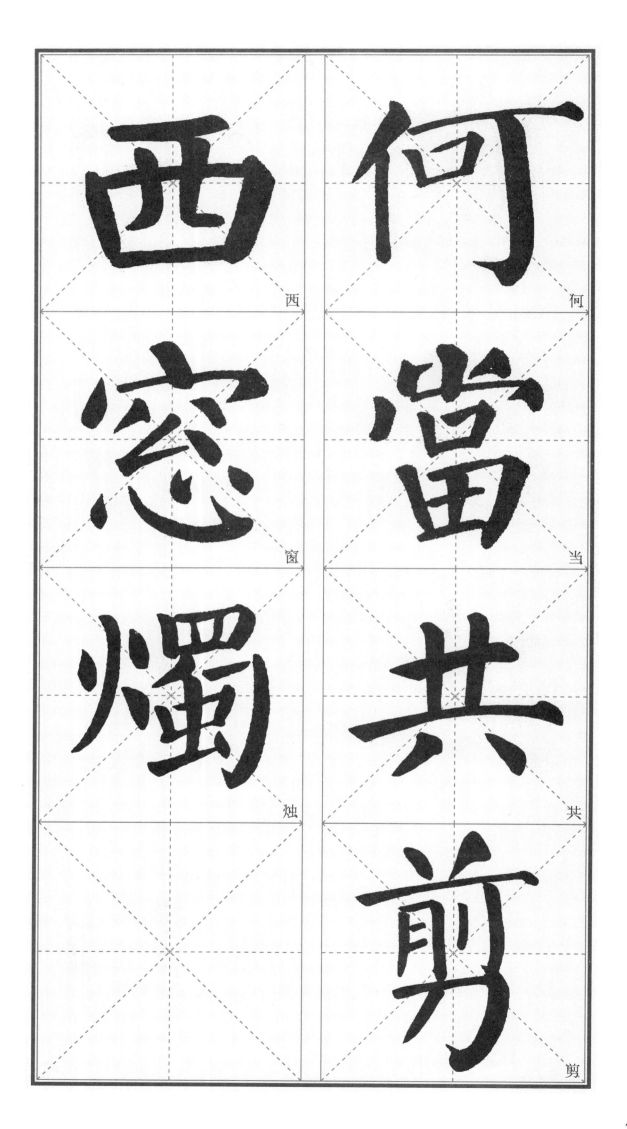

西

窗

燭

何

當

共

剪

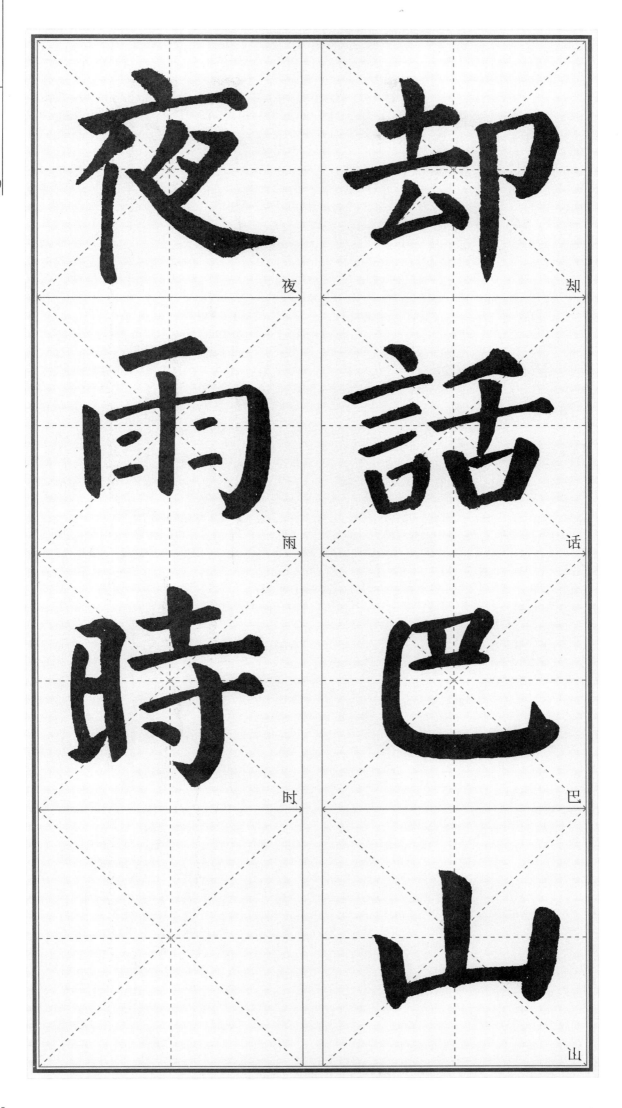

夜

却

雨

話

時

巴

山